Anais Lee

李星瑤————著

色鉛筆的基本

從選筆、色彩、
筆觸到作品，
自然風手繪的必修課

獻給胖奇Punchy——我的守護天使與靈魂伴侶。

感謝祂給我強大的愛與勇氣，讓我在追夢的旅程中不孤單。

作者序

記得約三十年前，在學校的一堂美學課上，老師播放了英國插畫家雷蒙‧布里格斯（Raymond Briggs）的繪本動畫《雪人》。色鉛筆溫柔的筆觸和色彩，描繪出淡淡哀愁的故事，賺了我不少熱淚，也讓色鉛筆在我心裡留下深刻的印象。

真正開始學習色鉛筆繪畫，是到了美國之後，我遇見了Ann Kullberg和Janie Gildow兩位美國畫家的作品和色鉛筆教學書籍。前者用色鉛筆表現出孩童與少女吹彈可破的柔嫩肌膚；後者則以透明感和細緻筆觸，呈現寫實靜物上水晶般的光影。她們的作品，為我打開了進入色鉛筆領域的大門。接著又在《The Best of Colored Pencil》畫集中，看到美國色鉛筆協會（CPSA）每年甄選的得獎作品，色鉛筆繪畫技巧與風格的多樣，著實讓我大開眼界！

在我的繪畫與插畫創作生涯中，是從色鉛筆寫實人物畫像和靜物開始學習，中途也被其他創作形式所吸引，嘗試過各種各樣的媒材和主題，有幾年更專注於用數位繪圖做商業插畫，然而色鉛筆總是在我的畫桌上佔有一席之地。2018年，在參加了植物插畫家溫蒂‧荷蘭德（Wendy Hollender）的插畫工作坊，以及紐約植物園的植物插畫學程之後，我決定更深入探索色鉛筆藝術，它成為我現在創作的主要媒材；而大自然的植物與動物，則是我最鍾情的描繪主題。

《色鉛筆的基本》一書，收錄了我這些年使用色鉛筆所累積的經驗和知識，從挑選工具、使用顏色、到筆觸質地的技巧，我希望盡可能地分享給讀者。

書中還包括了一些主題練習，拆解我作畫的步驟，帶領你一起完成作品。當然，一個人的所學有限，書中介紹的只是色鉛筆藝術的一部分，色鉛筆有無窮的可能性，值得喜愛它的創作者去探索、實驗，也期望讀者能從書中得到啟發，進而打破規則和框架，發掘出最適合自己的方法。

感謝悅知文化團隊的出版邀約，以及為這本書付出的心力。編輯芳菁用無比的細心與耐心，一路給我支持包容，小敏和捲子超有氣質的設計，以及雅云規劃很棒的行銷方案。集眾人之力，讓這本書能夠以這樣美好豐富的面貌，呈現在讀者面前。

最後，我要感謝正在閱讀此書的你。曾有朋友說，當我談到色鉛筆的時候，眼睛裡會散發光芒；希望這本書也能為你帶來繪畫的喜悅與光，跟我一起愛上色鉛筆！

Anais Lee 李星瑤

目次

Chapter 3＿＿＿色彩的魔法

Chapter 4＿＿＿筆觸與上色

Chapter 5＿＿＿光影與立體感

CHAPTER

1

認識色鉛筆

本章將介紹我使用過的色鉛筆，針對它們的特性做說明，並分享目前固定使用的色鉛筆系列有哪些，包括：為什麼選擇該品牌，以及它們適合使用的方式。此外，還會介紹一些我常用的周邊工具，可依照個人需求考慮是否添購。

1.

色鉛筆的基本知識

市面上的色鉛筆品牌琳瑯滿目，一些歐美的美術用品大廠，如輝柏（Faber-Castell）、德爾文（Derwent）、卡達（Caran d'Ache）等，都推出不同等級和用途的色鉛筆系列。本篇將先從色鉛筆入門者常見的幾個問題開始：水性與油性色鉛筆有什麼差異？色鉛筆筆桿的材質是否有影響？最後，將提到與色鉛筆作品保存息息相關的指標：耐光性。

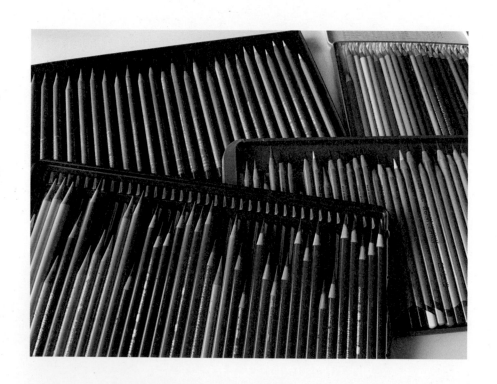

⓰ 油性色鉛筆V.S. 水性色鉛筆

色鉛筆筆芯的主要成分是顏料、蠟、樹膠，以及其他成分如黏土、二氧化鈦、滑石粉等等，每家廠牌有各自的「獨特配方」，越高等級的色鉛筆，顏料的含量純度也越高，畫出來的色彩也就更加鮮豔飽和。除了顏料之外，筆芯的黏合劑和添加物質，也會影響色鉛筆的品質、使用的手感、甚至畫出來的效果。

依照筆芯是否能溶解於水，色鉛筆可以分成油性和水性兩大類。

▼ 油性色鉛筆與水性色鉛筆的差異

	使用方式	效果	特色	限制
油性色鉛筆	乾性使用	色鉛筆筆觸感	適合疊色、混色	不可加水
水性色鉛筆	乾濕兩用	類似水彩，顏色鮮豔飽和	加水後色彩飽和	不加水時因缺少油、蠟，疊色效果不佳

✓ 油性色鉛筆

不溶於水、需要乾性使用的色鉛筆統稱為「油性色鉛筆」。如果注意英文的名稱或是產品敘述，會發現油性色鉛筆有油質（oil-based）和蠟質（wax-based）之分。目前市面上大部分色鉛筆品牌生產的色鉛筆，以蠟質基底居多，只有少數品牌特別標榜是油性基底的。蠟質基底色鉛筆的黏合劑以蠟為主，油性色鉛筆黏合劑雖然也含有少許的蠟，但主要成分是植物油（如大豆油）。

無論是以蠟為主或是以油為主，這兩種色鉛筆都是可以合併使用的。不過在使用上以及畫出來的效果、手感，還是有很多不同之處。繪畫者可依照繪畫的主題、或是

個人對於視覺效果、風格的偏好來做選擇，甚至混合使用。事實上，不少色鉛筆畫家都會混搭一個以上的品牌使用。

▼ 油質與蠟質的差異

基底	蠟質基底	油蠟混合	油質基底
使用方式	乾性使用，不溶於水		
效果	覆蓋力強，可畫出厚重感	兼具油蠟特質	透明度高、色彩鮮豔、混色容易
缺點	作品可能會產生蠟花*		
價位	較低	較高	較高
主要品牌	霹靂馬（Prismacolor）德爾文ProColour、SoftColour、Drawing系列	卡達Luminance系列 卡達Pablo系列 好賓Artists'系列	輝柏Polychromos系列 德爾文Lightfast系列 林布蘭（Lyra Rembrandt）Polycolor系列

＊註：蠟花指的是因為氧化，顏料表面出現一層白色霧狀的蠟。可在完成作品後，噴上一層無酸性的保護膠來防止蠟花產生。

✓ 水性色鉛筆

水性色鉛筆的英文是「watercolor pencil」，顧名思義就是在材料上使用能溶解於水的黏合劑，可以加水使用，並畫出水彩的效果。可以把水性色鉛筆看作是色鉛筆與水彩的綜合體，是畫材中的兩棲動物。不過，雖然可以乾濕兩用，還是加水使用最能發揮水性色鉛筆的優勢。

以我個人的經驗，不同等級的水性色鉛筆，它們的品質差異，會比油性色鉛筆更為

明顯。專業等級的水性色鉛筆如輝柏的Albrecht Dürer系列，色彩純度高，只要用一點點就可以畫出飽和的顏色，塗繪時的質感也很滑順。

前面說到油性色鉛筆可以合併使用，而水性和油性色鉛筆也能混合使用，甚至透過水、油（蠟）不相容的原理，可以做出特別的效果。

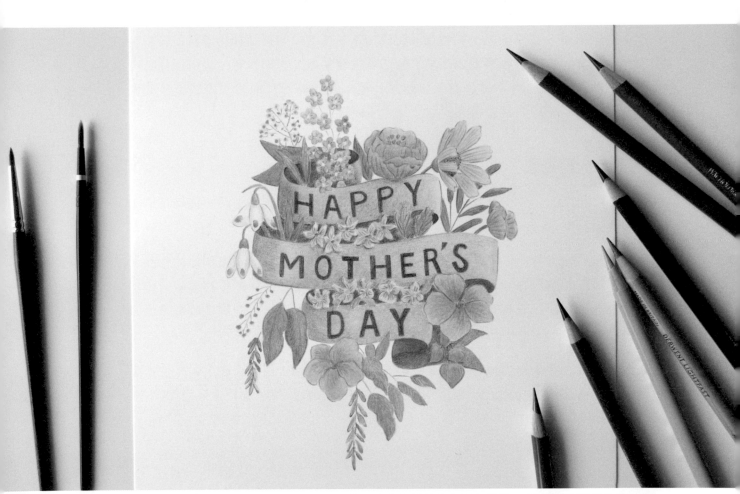

▲ 混合使用油性色鉛筆和水性色鉛筆，繪製出淡彩風格的插畫。

◎ 色鉛筆的筆桿

筆桿除了美觀之外，還有重要的三大功能：

❶ 保護裡面的筆芯顏料
❷ 標註顏色的編號和名稱
❸ 使用者拿握的手感

品質好的色鉛筆，筆桿多用上等雪松木製成，不易斷裂。如果筆桿的木材很容易裂開，會使得裡面的筆芯容易暴露出來，筆芯就很容易斷。在購買時，也可以注意筆桿尾端的設計是開放的、還是有包覆起來，尾端封住的筆桿能給予筆芯更多的保護，讓筆芯不至於長期暴露在光線和空氣中而變質。

◎ 色鉛筆的耐光性

耐光性（Lightfastness）是指顏料畫出來的作品，在暴露於光線下時，能維持原本顏色的時間長度。

在專業級顏料如水彩、油彩中，耐光性是很重要的品質指標，藝術家創作的作品，如果放了一段時間之後褪色或改變顏色，不僅畫作價值受損，藝術家和收藏者也都會很傷心吧。現在，有越來越多色鉛筆畫作進入到畫廊展覽，也有許多收藏家偏好收藏色鉛筆作品，因此色鉛筆製造商也紛紛開始重視並加強耐光性。

專業級色鉛筆大多在筆桿或包裝上會有耐光性等級的標示。目前市面上耐光性最高的色鉛筆是卡達的Luminance系列和德爾文的Lightfast系列，並且全系列100%都是耐光色鉛筆。

▼ 色鉛筆的耐光性標示

	耐光性高	耐光性中		耐光性弱
輝柏 Polychromos 系列 卡達 Pablo 系列	★★★		★★	★
卡達 Luminance 系列 德爾文 Lightfast 系列	LF I	LF II		
保存時間	超過 100 年	50～100 年	15～50 年	2～15 年

★ 爲什麼色鉛筆的耐光係數標示不同？

耐光性標示不同，是因為採用的測試系統不同。目前國際上最主要的耐光性測試系統有 Blue Wool Scale ISO 105 和 ASTM 6901 兩種。

測試系統名稱

Blue Wool Scale	1	2　3	4　5	6	7　8
ASTM	V	IV	III	II	I
耐光性 保存時間＊	極差 少於2年	差 2~15年	普通 15~50年	佳 50~100年	極佳 100年以上

＊註：指正常保存、不曝曬於陽光與高溫的狀況下，所能維持不變色的時間。

2.

如何選擇色鉛筆

色鉛筆品牌這麼多，該買哪一款好呢？這不僅是色鉛筆新手常見的問題，對於老手來說，也常常會有選擇困難。以下提供六個我在挑選色鉛筆時會考量的原則。

◎ 色鉛筆的等級

「一分錢，一分貨。」這句話很適合用在美術顏料上。色鉛筆的價錢和等級可以天差地遠，最主要的差異在於筆芯顏料的純度。專業級的色鉛筆顏料純度高，輕輕畫也能有飽和的色彩，使用的黏著劑和添加物也是比較好的物質，讓塗色時更容易疊色和混色。另外，專業等級的色鉛筆筆桿所使用的材料品質好，不易折斷，因此一枝筆的壽命也比較長，長遠來看比品質次等便宜的色鉛筆更為省錢。

★ 初學者也適合用專業色鉛筆嗎？

我建議新手在經濟範圍內，購買所能負擔的品質最好的色鉛筆。因為初學階段技巧尚未純熟，若使用品質太差的色鉛筆，會增加練習過程中的困難與挫折感，甚至因此失去對色鉛筆的興趣而放棄。如果你的長遠目標是要展覽和販售作品原畫、接受人物或動物肖像畫委託案，或是希望長久保存自己的畫作不變色、變質，更建議選擇藝術家等級的色鉛筆。

◎ 色鉛筆的種類

色鉛筆的種類會影響作畫的效果，使用的技巧與搭配的工具也有所不同，在購買色鉛筆時，要考量自己繪畫的技巧、風格、用途等，再去選擇要購買哪一種。當然，水性和油性色鉛筆可以互相混合使用，因此沒有一定要遵守的法則，不妨多多嘗試與實驗。

✓ 快速挑選適合的色鉛筆！

想要水彩效果 ➡ 水性色鉛筆

層層疊色的質感 ➡ 油性色鉛筆

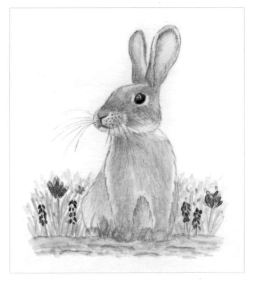

▲ 主要使用水性色鉛筆，再搭配油性色鉛筆畫出毛髮線條。

◎ 耐光性的等級

耐光性是作品保存的重要指標，若你和我一樣在意作品色彩是否可以長久維持，在挑選時就要盡量避免選擇沒有耐光性標示、或是耐光性標示為一顆星的顏色。耐光性的標示通常會在筆桿或包裝上，也可以在品牌的官網查詢。

◎ 筆桿的設計和品質

筆桿上顏色名稱和編號印刷是否清晰好辨識？筆桿的顏色是否跟筆芯的顏色一致？這些都會影響我們使用的便利性。筆桿的設計和品質往往也反映在色鉛筆的價格上。末端包覆的色鉛筆可以保護筆芯的顏料品質，有些色鉛筆筆桿設計是六角形的，可以防止滾動，較不會因為色鉛筆亂滾掉落地上而斷裂。另外，筆桿稍微粗一點，在拿握時會比較舒適。

◎ 筆芯的軟硬度

筆芯的軟硬度沒有孰好孰壞，而是適合的題材和技法不同。

▲ 筆芯軟

厚重的塗繪感，適合大面積、混色效果。太用力筆尖容易碎裂，也容易變鈍。

▲ 筆芯硬

細節表現好，適合動物毛髮、植物紋理等。筆尖不容易鈍，可以削得非常尖。

⑯ 色彩多寡和色系

每家廠牌都有自己一套色彩調配秘方，即使都是120色的數量，甚或是一模一樣的顏色名稱，但是因為顏料成分的不同，實際畫出來的顏色也都會有差異。在色系上，有些廠牌具備較多的大地色系，有些廠牌有漂亮的膚色調，有些廠牌偏重在鮮豔的紅、藍、紫色系，有些廠牌則有許多粉彩色和螢光色。

因此當我們在選擇色鉛筆的時候，顏色多寡不是第一要件，重要的是該品牌有哪些顏色，顏色的組合是否都實用？該品牌是否有別家品牌所無法取代的獨門顏色？想要創作的作品，是風景、動物、花草或是人物？

品牌	色彩特色
輝柏	色系平均，適合各主題繪畫
德爾文	依系列不同，整體而言大地色、啞色、自然色齊全
卡達	色系平均，整體顏色較柔和
好賓	較多粉彩色
霹靂馬	有許多特殊色

色鉛筆畫家都會有個人特別偏好的顏色，有時候並非所有喜歡的顏色都會出現在同一個品牌中，因此購買單枝色鉛筆，在各個品牌中挑選自己喜歡的顏色，組成一套為自己量身定做的色鉛筆，也是不錯的選擇喔。

> ★ 初學者要買幾色色鉛筆才夠用？
>
> 色鉛筆可以靠混色、疊色製造出無窮無盡的色彩，因此如果預算有限，不需要買全套，但至少要有 36 色，會比較足夠。如果能找到開架式販售單枝的美術用品店，可以再慢慢添購想要的顏色。寧可把預算花在購買專業品質，少一點顏色無妨。

以上就是一些我在選購色鉛筆的時候，會考量的事情。在嘗試了許多色鉛筆之後，最後你可能會找到最適合自己的品牌系列，結束尋尋覓覓的歷程，從此就心甘情願地跟你選擇的色鉛筆相守一生。你也可以選擇一個主要品牌，再依照作品所需，搭配其他品牌的顏色，然後混合出一套你自己獨一無二的色鉛筆組合。

> ＼ **實作練習：去美術社挑色鉛筆**
>
> 找間有賣開架式色鉛筆的美術用品店，選擇一種你最喜歡或最常用的顏色，然後挑出每種品牌或系列相似的顏色試畫看看。
>
> 感受看看：哪一個品牌畫出來顏色最飽和？筆芯軟硬度如何？畫在紙上的筆觸流暢度如何？筆芯是否容易斷裂？是否能感覺到透明度和覆蓋度的差別？筆桿是否筆直完好？筆芯的粗細 …… 等等。甚至可以帶一張平時畫畫的紙張到店裡去試畫，看看哪個廠牌色鉛筆畫上去的效果最好。

Annis Lee

◀ 選擇品質良好的色鉛筆，可以做出更細膩的疊色與筆觸，讓畫面更精緻。

我將幾個專家等級色鉛筆品牌，依照特色、優缺點和我個人的使用經驗，整理出一份對照表給讀者參考。耐光性數量以美國色鉛筆協會（CPSA）截至 2021 年以前的測試為參考基準，前面數字為三顆星（最佳）和兩顆星（佳）的色數。基底資訊參考廠牌官方標示與國外相關書籍和文章。筆芯軟硬度以輝柏的素描鉛筆軟硬度為參考指標。筆尖維持度則指是否能維持筆尖尖度。

色鉛筆廠牌一覽表

廠牌	系列名稱	品牌國家／產地	色彩數量	基底	筆桿形狀／尾端設計	耐光性標示
Faber-Castell 輝柏	Polychromos	德國	120	油質	圓形／封閉式	有，星號（在筆桿上）
Caran d'Ache 卡達	Pablo	瑞士	120	油質蠟質	六角形／封閉式	有，星號（在筆桿上）
Caran d'Ache 卡達	Luminance 6901	瑞士	100	油質蠟質	圓形／封閉式	有，LF（在筆桿上）
Derwent 德爾文	Lightfast	英國	100	油質	圓形／封閉式	有，LF（在筆桿上）
Derwent 德爾文	Drawing	英國	24	蠟質	圓形／封閉式	無
Derwent 德爾文	ProColour	英國	72	蠟質	圓形／封閉式	無
Derwent 德爾文	Coloursoft	英國	72	蠟質	圓形／封閉式	無
Lyra Rembrandt 林布蘭	Polycolor	德國	78	油質	圓形／封閉式	有，星號（在包裝封底）
Holbein 好賓	Artists'	日本	150	油質蠟質	圓形／封閉式	有，星號（在筆桿上）
Prismacolor 霹靂馬	Premier	美國	150	蠟質	圓形／開放式	無

廠牌 （系列名稱）	耐光性 數量	上色表現	使用橡皮擦擦除容易度	筆芯直徑 ／ 軟硬度	筆尖 維持度
Faber-Castell 輝柏 （Polychromos）	106/120	非常滑順，上色容易，無乾澀感。透明度較高，適用疊色技法，能疊非常多顏色。適合描繪細節，適合用礦油精混色。		3.8mm ／ 4B	＊＊＊
Caran d'Ache 卡達 （Pablo）	97/120	上色滑順，兼具油質與蠟質基底色鉛筆的特性，筆芯軟硬適中，適合描繪細節。		3.8mm ／ 4B	＊＊＊
Caran d'Ache 卡達 （Luminance 6901）	100/100	色彩鮮豔，覆蓋力強，無需疊多層顏色就能表現飽和的色彩。如一般蠟質成分較高的色鉛筆，有些顏色偏乾澀手感。		3.8mm ／ 6B	＊＊
Derwent 德爾文 （Lightfast）	100/100	上色滑順，色彩濃郁飽和，覆蓋力強，無需疊多層顏色就能表現飽的色彩。		4mm ／ 6B	＊＊
Derwent 德爾文 （Drawing）	24/24	筆芯柔軟，塗繪有絲絨手感，覆蓋力強，能快速上色大面積，適合厚塗效果和寫生速寫。跟Lightfast系列搭配混色效果好。		5mm ／ 8B	＊
Derwent 德爾文 （ProColour）	46/72	上色滑順，筆芯硬。適合畫細節和線條。		4B	＊＊＊
Derwent 德爾文 （Coloursoft）	60/72	柔軟絲絨感，色彩濃郁，上色快速，能很快達到飽和的色彩。		8B	＊
Lyra Rembrandt 林布蘭 （Polycolor）	31/72	上色手感滑順，透明度高，適合疊色，塗色時不會產生顏料碎屑，也不易被抹髒。		4mm ／ 4B	＊＊＊
Holbein 好賓 （Artists）	87/150	手感柔軟，有點類似蠟筆的觸感，覆蓋力強，上色快速，疊色或厚塗都可以。		3.8mm ／ 6B	＊
Prismacolor 霹靂馬 （Premier）	110/150	手感柔軟，有點類似蠟筆的觸感，覆蓋力強，可以做出厚塗效果。容易產生蠟花。		3.8mm ／ 8B	＊

顏色範圍與適用主題	筆桿設計	其他特色
各種色系平均，有很多實用的大地色、綠色、紅色、紫色和灰色系。各種主題的繪畫都適合。	筆桿採用特殊的「SV bonding」註冊商標做法製作，筆芯不易斷裂。筆桿整枝塗布亮漆，符合筆芯顏色。新版色名資訊以燙金印在筆桿上，字體簡潔並放大級數，容易閱讀。	不用動物測試，純素友善。
包含的色系平均，有漂亮的淺色、大地色和中性色。整體顏色較柔和。	鐵盒包裝的品質非常好，能妥善保護色鉛筆。六角形筆桿不易滾動。整枝筆桿塗上對應的顏色，色名以金色壓印在筆桿上，容易反光，因此淺色的色鉛筆較不易閱讀色名資訊。	
有漂亮的紅紫色調和濁色，各種色系滿平均的，適合各種主題。	筆桿設計是原木色，尾端有塗亮漆對應的顏色。新款色名資訊以白色壓印，改善了舊版燙銀字不易閱讀的問題。	
許多大地色和濁色、粉色，100% 耐光，適合人像、動物、風景畫。因為耐光性的關係，洋紅、紫色系等顏色較少。	筆桿為原木色，尾端有塗亮漆對應的顏色，色名資訊以黑色壓印在筆桿上，容易閱讀。沒有色號。	不用動物測試，純素友善。
以大地色為主，非常適合畫動物與自然風景。但因顏色不多，若要完成顏色較複雜的作品，需要跟其他系列的色鉛筆搭配。	筆桿塗以棕色漆料，尾端塗漆對應的顏色，色名與色號以白色壓印，字體較大，非常容易閱讀。	
有許多綠色系、粉紅與紫色系，適合畫花草。但較少大地色和灰色。特殊的顏料配方，掃描顏色效果好，適合需要將畫作數位化的插畫和圖案設計師。	黑色霧面塗佈筆桿，尾端塗亮漆對應的顏色。色名和色號以燙銀壓印在黑色筆桿上，容易閱讀。	不用動物測試，純素友善。
包含的色相相當平均，適用各種主題，有一些實用的粉彩色和灰色調。	深棕色塗漆筆桿，尾端有對應的顏色，筆桿粗，拿握的手感紮實。色名和色號資訊以燙銀壓印，在深色筆桿上容易閱讀。	不用動物測試，純素友善。
綠色調顏色最多，也有一些漂亮的紫色調。藍色、大地色和中性色較少。適合畫花草。	筆桿為原木色，尾端有霧面塗漆對應的顏色。色號與色名以黑漆壓印在筆桿，容易閱讀。	
有許多粉彩色，不過粉彩色通常耐光較差，較適合用於印刷目的的插畫創作。	整枝筆桿塗亮漆對應的顏色，色號與色名燙金壓印，在淺色筆桿上容易反光，較不易閱讀。	
色彩範圍廣，有許多特殊色。	筆桿的木料品質較不穩定，購買時需注意筆芯是否在正中心，若不在正中心，很容易在削鉛筆時折斷。	價格親民

3.

如何選擇畫紙

紙張對於色鉛筆畫來說，具有關鍵的影響，同樣一枝色鉛筆，畫在不同表面、性質的畫紙上，能產生不同的效果。畫紙也與使用的技巧有關，就算買了最高級的色鉛筆，如果使用的技巧搭配不適合的紙張，不僅無法達到預期的效果，甚至會讓作品大打折扣。

因此，繪畫表面素材的選擇，就跟配色、構圖一樣重要，最好在下筆前先思考要畫在哪種紙張或表面，把畫紙也當成是創作的一部分。畫紙的選擇雖然很看個人偏好與習慣，不過還是有一些基本的原則，在選購畫紙時可以列入考量。

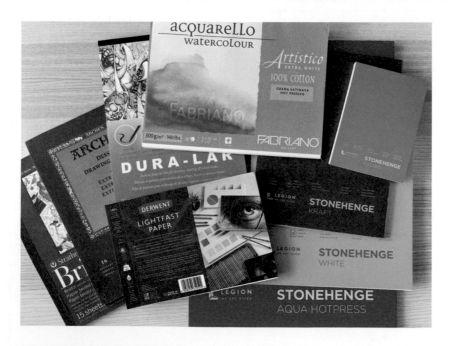

◉ 選紙原則1：肌理

當色鉛筆的顏料塗繪在紙張上時，會產生細小的粉末，這些顏料粉末被填進紙張表面的肌理中，附著在紙張上。紙張肌理就像是「山谷」和「山丘」，粗紋的紙張，山谷和山丘的起伏大，空隙也大，顏料粉末不易填滿，因此用色鉛筆畫在粗紋的紙張上，未被顏料覆蓋的紙張底色會顯現出來，產生較粗糙的塗色效果。表面肌理較平滑細緻的紙張，沒有太明顯的山丘和山谷，比較像是「平原」，當用色鉛筆塗色時，顏料很容易就能覆蓋紙張表面，會產生較均勻細緻的塗色效果。

畫紙依照表面肌理的粗細，大致可分為熱壓紙、冷壓紙，這是根據紙張在製造過程中，將紙漿壓平的方式不同，所產生不同質感的表面。在熱壓、冷壓兩大類之中，還可依照粗糙和平滑的程度再去細分。

	熱壓紙（hot press）	冷壓紙（cold press）
同一枝色鉛筆的平塗效果		
製程	用加熱過的高壓滾筒，把所有纖維原料壓平	以低溫低壓的方式把纖維原料壓平
表面	平滑、較無紋路	粗糙，紋路較明顯

◉ 選紙原則2：厚度

繪圖紙有兩種稱重方式，一個是磅（顯示為 1b. 美國常用），一個是克（顯示為

g, gsm, 或是 g/m²）。「磅」的計算是以500張的紙一起去秤重所得的數值；而「克」則是以一張1平方公尺大小的紙張，去稱重所得出的數值，因此gsm比較準，因為是這張紙實際的重量。有些紙張的厚度不是以重量來標示，而是顯示「ply」，這是因為該畫紙是用多層紙黏合在一起去增加它的厚度，如2-ply、3-ply，甚至4-ply。

色鉛筆由於技法上需要層層疊色或沾水暈開，選擇較厚的畫紙，較能夠經得起反覆疊色、用力塗抹或是多水的表面。

★ **紙張愈厚愈高級？**

對於紙張厚度，很多人會有個迷思，認為紙張愈厚品質愈好，其實不盡然，事實上不同媒材的紙張，對厚度有不同的需求。

水性媒材如水彩、版畫等需要厚一點、吸收力好的紙，從 90 磅到 300 磅都有；素描鉛筆、炭筆、鋼筆（或針筆）、沾水筆、麥克筆這些不需要厚塗疊色，也不用加水暈染的媒材，紙張就不需要太厚。

◎ **選紙原則3：原料**

紙張主要由纖維製成，纖維是所有植物生命的主要組成部分。這意味著我們可以用任何種類的植物來製作紙張，而每種植物都有自己獨特的特性*。以畫紙來說，主要的製造原料分為木纖維和棉纖維。

纖維	來源	特性	紙張種類
木纖維	樹木	含木質素，接觸光後會轉為酸性並變黃	新聞紙（報紙用）
棉纖維	棉花	PH 中性，結構強韌、柔軟耐用、吸收性佳	高級水彩紙、版畫紙

*註：也有用石頭做的紙張，然而美術用紙仍以植物為主要製作原料，所以僅針對植物纖維製作的紙張討論。

雖然木纖維中的木質素可以去除，並做成不易變色且非常耐用的無酸紙，但棉纖維的紙張在整體特性上更適合作為畫紙，也比較環保。在購買時，可以看看包裝上是否有標示「100%」cotton，來判斷是否為純棉紙。唯一要注意的是，棉紙因為紙質柔軟，在色鉛筆疊色時須保持筆觸輕柔，否則會破壞紙張纖維。

◎ 選紙原則4：紙張與媒材

大部分畫紙都是為了某些特定媒材而設計的，例如水彩專用、素描專用等等。如果是一整本畫紙，通常在封面會註明適用哪些媒材。不過，我在買色鉛筆畫紙的時候，不太會侷限於它的用途，而是看紙張適不適合畫法。有些色鉛筆畫家喜歡用粉彩紙來畫色鉛筆，甚至粉彩畫專用的砂卡紙也可以拿來畫色鉛筆。

◎ 適合色鉛筆的畫紙

色鉛筆能夠使用的表面素材非常多元，任何粗細的表面都能承載色鉛筆的顏料，只是畫出來的效果各有不同。最理想的中間之道，是選擇表面平滑（非光滑）而有些微紋理的畫紙，例如：Bristol Paper、插畫紙、水彩紙、粉彩紙、Drafting Film、版畫紙、粉彩用砂紙等，都適合拿來畫色鉛筆畫。

紙張表面平滑，上色均勻，細節精緻，但疊色層次有限。

如果要用水性色鉛筆，最好選擇水彩紙或吸水力好的紙張，避免畫紙遇水後變形捲曲。以下是我比較常使用的幾種紙張。

紙張表面粗糙，適合疊色，可表現朦朧手繪感，適合寫意風格，但筆芯容易耗損。

◀ Stonehenge Aqua Hotpress 熱壓水彩紙

產地：美國
材質：100% 棉漿
厚度：300 gsm
表面質地：平滑，厚實，柔軟，吸水力好
顏色：白、黑

◀ Stonehenge 白色和有色版畫紙

產地：美國
材質：100% 棉漿
厚度： 135 gsm / 250 gsm
表面質地：平滑，帶有些微肌理，厚實柔軟
顏色：白、黑、暖白、灰、奶油、淺藍、牛皮紙色等12種

◀ Lightfast 畫紙

產地：英國
材質：100% 棉漿
厚度：300 gsm
表面質地：柔軟堅韌，可以承受非常多層的疊色與混色
顏色：自然白

◀ Clairefontaine Pastelmat 粉彩專用紙

產地：法國
材質：纖維素植物纖維
厚度：360 gsm
表面質地：天鵝絨般的表面肌理，容易讓顏料附著，厚實
　　　　　且吸水，適用廣泛的畫材
顏色：共有14種顏色選擇

★ 選用無酸性的畫紙

　無酸性的畫紙不易變色變黃，能夠長久保存。如果希望能販售作品原畫，或受顧客委託繪製肖像畫，建議購買有「Acid Free」標示的畫紙。

◉ 在其他材質上作畫

色鉛筆也可以畫在木板上，美術用品店有賣表面已經打磨處理過的繪畫用木畫板，有些甚至保有樹幹形狀、帶有年輪紋路和樹皮。色鉛筆畫在木材上可以呈現特殊的效果。

這幅《雪花蓮》畫在 ▶
Stonehenge Kraft 畫
紙上，這系列畫紙跟
Stonehenge 白色與
有色版畫紙相同，差
別在於顏色為牛皮紙
色，更顯現出古典植
物圖鑑插畫般的懷舊
美感。

Galanthus Nivalis

4.

削色鉛筆的工具

怎麼樣把色鉛筆削得又尖又漂亮？這是我最常被詢問到的問題之一。色鉛筆的筆芯比一般鉛筆軟，如果削色鉛筆的方法或工具不當，很容易造成筆芯斷裂。我試過各種削色鉛筆的工具和方法，最適合的就是螺旋刀具削鉛筆機。

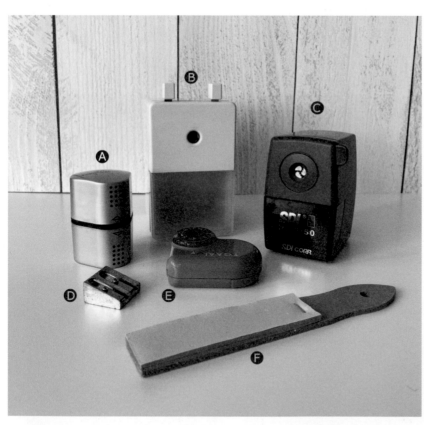

(A) 外出型刀片式削
　　鉛筆器
(B) 螺旋刀削鉛筆機
(C) 手牌削鉛筆機
(D) 刀片式削鉛筆器
(E) 外出型刀片式削
　　鉛筆器
(F) 鉛筆專用砂紙板

◉ 螺旋刀削鉛筆機（Ⓑ、Ⓒ）

台灣品牌 SDI 手牌和無印良品的削鉛筆機十分耐用，削出來的筆芯又尖又乾淨，即使像容易折斷的霹靂馬 Premier 軟芯色鉛筆，也能夠安全地削尖而不折斷。

★ 削鉛筆機的使用訣竅

在削鉛筆時，削鉛筆機的夾板不要拉到底，拉開約 1 公分左右即可，可以防止一次削去太多，也比較不易削斷筆芯。如果一次無法削到最尖，可以再削一次。每隔一段時間，可放石墨鉛筆（素描鉛筆）進去削一削，將刀具打磨銳利。此外螺旋刀鋸也可取出用小刷子清理乾淨。

◉ 刀片式削鉛筆器（Ⓐ、Ⓓ、Ⓔ）

出去寫生時可使用固定刀片式的手削鉛筆器。德國製的 Kum 卷筆刀，以及 Mobius & Ruppert 黃銅卷筆刀，都是我愛用的削筆器，可以削出非常尖銳的筆尖。使用訣竅是轉動削鉛筆器、而非色鉛筆，手握鉛筆的位置要靠近削筆器的開口，以保持力道的均勻。筆芯折斷通常是因為削鉛筆時的力道不平均所造成。

◉ 砂紙（Ⓕ）

另外一個方便攜帶的小工具是鉛筆專用砂紙板，這個工具是將小張的砂紙釘在一個小木板上，可用來將鉛筆的筆尖磨尖。

★ 別忘了去除色鉛筆標籤！

削色鉛筆以前，記得一定要先把貼在色鉛筆上的標籤貼紙去除乾淨，以免貼紙黏膠卡入削鉛筆機的刀具或刀片上。

5.

去除顏色的工具

橡皮擦在色鉛筆繪畫中扮演的角色，不僅是擦去錯誤的工具，還能做出特別的效果。以下幾款橡皮擦，是我在用色鉛筆作畫時不可缺少的。

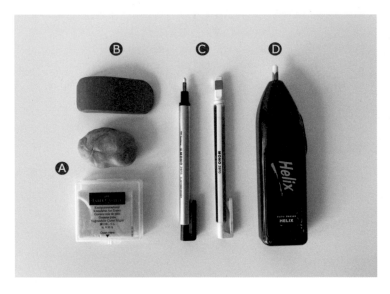

Ⓐ 不同顏色的軟橡皮
Ⓑ 設計用橡皮擦
Ⓒ 筆型橡皮擦
Ⓓ 電動橡皮擦

✍ 軟橡皮（Ⓐ）

軟橡皮和筆型橡皮擦，都是我的必備工具。軟橡皮可以用沾黏的方式，將顏色黏起來；如果是用輕柔力道畫的顏色，甚至可以用軟橡皮完全清除。通常在開始為畫作上色之前，我會用軟橡皮將線稿的顏色擦淡，再開始上顏色。

軟橡皮正確的使用方法與一般橡皮擦不同，它不是用「擦」的，而是用「沾黏」的方式，將顏料沾起來。拿到一塊新的軟橡皮，首先要把它拉開，然後再揉成一團，

反覆這個像「揉麵」的動作，再開始使用。使用完軟橡皮後，若想清潔上面沾到的顏料或碳粉，只需將軟橡皮揉捏幾次，直到表面乾淨為止。如果一塊軟橡皮經過揉捏之後，仍無法將黏在上面污垢去除，這塊軟橡皮就該退休了，請換新的一塊使用。

用軟橡皮可以將顏料沾黏起來，製造出柔和的效果。

◉ 繪圖設計用橡皮擦（Ⓑ）

一般的繪圖設計用橡皮擦，也能用於色鉛筆。這類橡皮擦由軟到硬都有，使用方法與筆型橡皮擦一樣，除了擦去顏色，也可用於製造出花紋等特殊效果。

◉ 筆型橡皮擦（Ⓒ）

蜻蜓牌的筆型橡皮擦分為丸形和方形，適合用於擦拭細節。除此之外，也可以用來在顏色上擦出斑點、線條的效果。

這是使用筆型橡皮擦所製造出的線條圖案，和使用繪圖設計用橡皮擦的效果相仿。

◉ 電動橡皮擦（Ⓓ）

電動橡皮擦由電力啟動馬達，讓橡皮擦頭高速旋轉，由於是機械產生擦拭的力道，比用手擦拭更能快速將顏色去除乾淨，甚至在疊色多層的地方，都可以用電動橡皮擦擦掉大部分的顏色，只留下淡淡的印子。因此適合用來更改顏色，或是做出反白的花紋、斑點效果。

電動橡皮擦可以將顏料擦得更乾淨。

6.

其他好用工具

◉ LED描圖板、描圖燈箱

要畫單幅且正式的色鉛筆作品，我一定會先打草稿，然後將草圖用描圖燈箱，把輪廓線輕輕描到色鉛筆畫紙上。我目前用的是Daylight Wafer LED超薄型描圖燈板，它很薄，不佔空間，受光面也比傳統燈箱均勻。另外，家裡如果有一面平滑又光線好的窗戶，也可以用來代替描圖燈箱，不過就只能在白天有陽光的時候使用了。

➡【延伸閱讀】p.50描繪線稿的方法

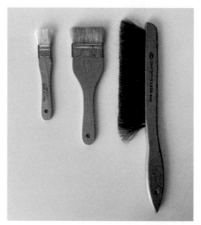

▲ 我的描圖工具：LED 描圖板、不傷紙面的藝術家紙膠帶、畫細節或觀察植物標本用的放大鏡。

◉ 小刷子

用色鉛筆畫畫，塗抹時會產生顏料的顆粒，可以準備一個除塵刷（Draftsmen's Duster），刷掉紙張上的顆粒、橡皮擦屑和灰塵，保持畫面清潔。如果買不到專用的除塵刷，也可以拿舊的排刷筆來充當，不過要選擇有柔軟刷毛的刷子，以免刮傷紙面和作品。

◉ 描圖紙和蠟紙

描圖紙除了可以用來畫草圖和做構圖設計，畫畫

▲ 最右邊為製圖師的除塵刷，很適合清掃大面積的顏料粉塵或橡皮擦屑。左邊兩枝是水彩筆刷。

時我也會墊一張描圖紙在畫面上，防止手上的油
污弄髒畫面，或是抹到已經畫好的部分。用有透
明度的紙是因為可以看到蓋住的畫面，否則用一
般的紙張也可以。蠟紙因為不吃顏料，所以很適
合用來保護正在進行中和已完成的作品。

➡【延伸閱讀】p.194如何保存作品

▲ 可調整角度的桌上型畫架。

◎ 桌上型畫架

長時間伏案作畫，對於頸椎和肩背容易造成損
傷，準備一個可調整畫板傾斜角度的桌上型畫
架，能減少職業傷害。

◎ 鉛筆延長器

專業的色鉛筆不便宜，因此希望每一枝都可以物
盡其用，延長它的壽命。鉛筆延長器就是最好的
工具。有些鉛筆延長器也可以當作筆蓋，放在包
包裡可以保持清潔同時保護筆尖。

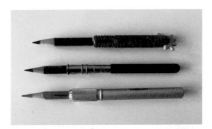

▲ 鉛筆延長器可以延長色鉛筆的
使用壽命。

◎ 定色膠

色鉛筆作品只要以正確的方式裱框收藏，其實不
需要噴定色膠。我並不常用定色膠，一來因為它
是化學物質，二來它可能會讓某些顏色變色。不
過，定色膠能夠防止蠟質基底的色鉛筆產生蠟花

▲ 定色膠可以防止蠟花產生。

（請見P.14頁），如果使用的是蠟質色鉛筆，當完成作品時，選用無酸性品質的定色膠，在作品表面薄薄地噴幾層。切勿噴灑過量。也可選用「可繼續畫」的定色膠，這種膠在噴完等完全乾了之後，可以繼續用色鉛筆上色。

◉ 混色工具和壓花棒

用色鉛筆作畫，可以藉助一些混色工具來加快上色大面積的速度，並達到均勻混色的效果，像是礦油精（Mineral Spirits)、混色筆、粉彩混色棒和海綿，都是常見的工具。另外，使用壓花工具（Embossing Tools），能做出一些壓線的特殊效果。
➡【延伸閱讀】p.92如何畫出白色鬍鬚與毛髮

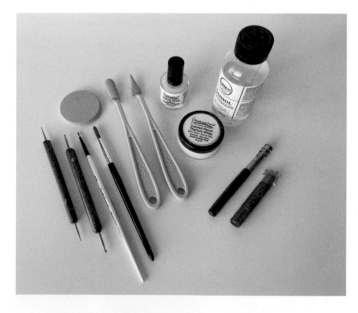

◀ 由左到右分別為：壓花工具（2枝）、粉彩海綿、水彩筆（2枝）、粉彩混色棒、色鉛筆紋理修飾液、色鉛筆白色鈦粉、礦油精、鉛筆延長器。

構圖與草稿

初學者在使用色鉛筆創作時，多著重在疊色和上色的技巧，而忽略了構圖。構圖是一門基本而深入的藝術技巧，看似困難，卻是有原則可遵循的。在這一章我會介紹幾種簡單的構圖原則，幫助你在繪圖時可以容易上手應用。

1.
構圖的元素

構圖（composition）是將藝術的構成元素組合、排列、連結的技巧。在一件作品中，每個元素之間互相都有關聯的，而非獨立存在。

構圖就是去設計各個元素的關係，創造一個視覺上更吸引人的整體。

◎ 藝術的構成元素有哪些？

任何一件藝術或設計，無論是平面或是立體，都包含至少以下七項元素的其中一項。這些構成藝術的元素分別為：

✓ 線條（Line）

線條是一個長度大於寬度的記號。它可以是垂直、水平、斜角；可以有不同粗細，也可以是直線或是曲線。

✓ 形狀（Shape）

形狀則是由封閉的線條所構成，可以是幾何圖形，如：矩形、圓形，也可以是有機、自然的形狀。它是平面的，能表現面積的長度與寬度。

✓ 明暗（Value）

不同程度的亮與暗構成作品中的明暗，利用明暗的對比可以讓平面的圖像產生立體的錯覺，也可以引導視覺的焦點。

➡【延伸閱讀】p.84灰階底色法

✓ 肌理（Texture）

描述物體表面的感覺，包含真實物體的觸感，或是看起來的質地。

✓ 顏色（Color）

顏色是藝術中最主要和直接的元素，當人們在觀看一件藝術品，第一個接收到的印象往往就來自顏色。顏色藉由光而產生，可以傳達並影響情緒、氛圍。

➡【延伸閱讀】p.53色彩的魔法

✓ 形體（Form）

形體就是物體的三維造型，有長度、寬度和高度，例如雕塑作品。平面的繪畫也能表現出立體的視覺效果。

➡【延伸閱讀】p.95光影與立體感

✓ 空間（Space）

用來製造深度的錯覺，可以是二維或三維、有形體並突出的正空間，或是代表去除主體以外留白區域的負空間。

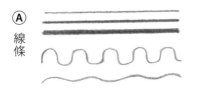

Ⓐ 線條

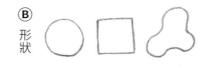

Ⓑ 形狀

Ⓒ 明暗和形體

2.

著手設計構圖

不同的藝術形式之間，構圖的原則不盡相同，例如風景畫和平面設計就有不同的切入角度。不過無論如何，你可以從以下這幾個方向去思考構圖，之後無論是想描繪風景、靜物或是敘事性插畫，都可以派上用場。

◉ 選擇框架（Frame）

肉眼看出去的真實世界，是一個無限延伸的全景圖。然而一幅畫作，就像是創作者從無限的世界中，選擇出想呈現的部分，並放進一個「窗戶」之中。框架可以理解為裁切畫面的工具，也是決定構圖的第一步。

基於紙張和繪畫表面的限制，框架通常是矩形，分為直幅、橫幅、正方形[*]。

框架名稱	英文	適用主題	畫面風格
直幅	portrait	肖像畫、植物畫	表現穩定感與細節
橫幅	landscape	風景畫	寬廣的視野
正方形	square	花紋、紋理、連續圖案	表現對稱、肌理、重複元素

＊註：當然創作者也可以發揮創意選擇其他形狀的框架如圓形，但絕大多數的藝術和設計仍是以矩形為框架。

由於大部分物體的形狀都是長、寬不完全相等的，因此完美等邊的框架構圖，設計起來有時會比較棘手。而為作品選擇合適的框架，可以讓畫面看起來舒服、平衡，也更容易欣賞。

◎ 用三分法（the Rule of Thirds）分隔畫面

如果你常用智慧手機或是單眼相機拍照，可能會注意到螢幕或鏡頭觀景窗上會出現淡淡的九宮格線，將畫面的長寬各分成三等分，這就是構圖的經典技巧——三分法。

這個方法很適合在構圖時當作配置的參考：只要將畫面重要的元素擺放在格線的四個交叉點上，就能藉此引導觀者的視覺。

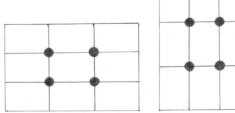

▲ 將畫面的重要元素放在任何一個紅點上，構圖就會更吸引人。

◎ 決定視覺的焦點（Focal Point）

焦點會決定觀看者的視線。一個好的構圖，會區分出元素間的主從關係，強調畫面的主角，讓人可以輕易看到畫面最重要和有趣的元素。在思考構圖時，不妨先問自己：這幅畫要讓大家看到什麼？如果是一朵花，就要讓花成為畫面的焦點，其他的元素則用來襯托和突顯這朵花。以下是六種簡單的對比技巧，可以有效創造出作品的焦點。

✓ 大小

利用各元素不同體積和面積大小，去區分出主角和配角。

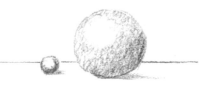

✓ 焦距

讓畫面主角清晰呈現，背景則變得模糊。這是攝影中常用的技巧，也可以應用於繪畫之中。

✓ 顏色

鮮豔高彩度的顏色比較搶眼，低彩度的顏色則較為柔和。可以將比較鮮豔的顏色用於主角上，配角元素和背景則使用相對沉靜的啞色或中性色。

✓ 明暗

利用明暗，可以帶來把聚光燈打在主角身上的效果；強烈的明暗，可以讓畫面更有戲劇化的效果。

✓ 密度與數量

利用數量的多寡對比，也能凸顯出視覺焦點。通常數量多的部分首先吸引目光，但並非絕對。如果搭配色彩對比的技巧，例如在一片綠色的草地上，放入一朵紅色的花，雖然綠色數量大，但是焦點卻會落在數量少的紅花上，這就是「萬綠叢中一點紅」的效果。

✓ 線條

線條可以成為引導視覺觀看方向和順序的工具，用來指向畫面中的重點。

✓ 確認畫面的平衡（Balance）

畫面中的每個元素都有「視覺的重量」，構圖的平衡感，就是為了讓畫面能夠呈現出均勻的比重。

☆有平衡感的畫面 ➡ 穩定、舒適。
☆失去平衡感的畫面 ➡ 不安、突兀、失衡。

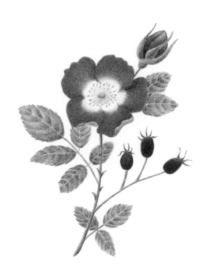

▲ 以直幅呈現野薔薇向上生長的姿態，並透過畫面帶來平衡穩定的感受。

▲ 四平八穩的構圖，雖然具有平衡感，
　但比較無趣。

▲ 透過大小、顏色、數量的對比重新
　安排，視覺上更有趣味。

整齊平均的排列，或是左右比重對稱的構圖，雖然很平衡，但是畫面容易流於嚴肅、呆板和無聊。平衡的構圖不等於將所有元素排排站，一個不對稱的構圖，也可以呈現平衡感，而且會讓畫面更有趣。

如何讓一個不對稱的構圖有平衡感？我們可以從顏色、大小的變化著手。深色的東西看起來比較重，淺色的東西看起來比較輕；大的東西看起來重，小的東西看起來輕。因此我們可以把體積小、但是顏色深或鮮豔的元素，跟一個體積大、但是顏色淺而柔和的元素放在一起，兩者就可以達到平衡。

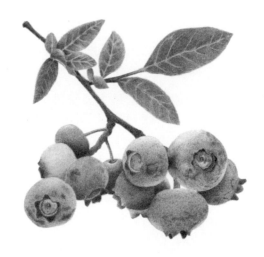

◀ 這幅藍莓很適合用來說明焦點技巧。可以注意到，藍莓與葉子都位在九宮格線的四個交點上，並透過大小的分配、顏色、枝幹的線條，讓觀看者的視線集中在右下角的藍莓果實。

◎ 構圖常見的錯誤

畫面中似乎有地方看起來不太順眼,究竟是出了什麼問題呢?
以下以圖片說明構圖上需要避免的錯誤。

Ⓐ 物體的邊緣太緊靠甚至觸碰到框架(或紙張)邊線。

這樣的構圖中,物體和框線間會形成一個封閉的空間,視覺的
流動感在此處被擋死了,有種窒息感。

Ⓑ 物體的尖端互相碰觸或指向彼此。

圖中的兩片葉子的尖端互相指著對方,而且距離很近,不但在
視覺上有種尖銳的不舒適感,還會產生奇怪的動線,讓觀看者
誤以為是兩個連在一起的東西。

Ⓒ 物體的邊線互相碰觸或太過接近,產生切線。

兩片葉子的邊緣剛好碰觸在一起,這也會造成視覺上的不舒
適。解決的方法是拉開兩者的距離,或者讓兩者重疊。

Ⓓ 物體以相等的間隔(負空間)平均排列,並且將畫面以
　 負空間切割成相等等分。

這種構圖看起來很死板和機械感,改善的方法是去調整排列位
置,讓每個物體錯落而自然地排列。

Ⓔ **兩個或多個物體的邊線重疊成一條線。**

左圖的三個形狀邊線互相重疊，若是同顏色，會分不出來各自的形狀；就算不同顏色也會讓人感到困惑。右圖則將三個形狀重疊，且能清楚顯示各自的形狀。

Ⓕ **物體的線條呈現「Ｘ」或「米」字型的交叉線。**

畫面中三朵花的花莖形成了不自然的線條交叉點。這種交叉點，會形成視覺的焦點，讓觀者的注意力不自覺地移到這個地方，而忽略了原本的畫面主角。

Ⓖ **構圖框架沒有足夠的邊欄空間。**

整幅畫的整體畫面太滿，讓人感到擁擠。構圖中的留白（負空間）很重要，適當的留白可以提供流暢的呼吸空間。

Ⓗ **構圖的重量太集中在某一邊。**

前面提到大小、顏色、數量都會影響到視覺的重量感。這個構圖所有重量都偏向左邊，會造成失衡感。

3.

製作草稿

製作草圖是在進行一件色鉛筆畫作之前，很重要的準備工作，尤其是要畫出精緻寫實的完整作品時，如果事先有精確的草圖線稿，可以省下上色時反覆修改、甚至整張重畫的麻煩。

◎ 製作預覽小草圖（Thumbnail）

我在構思一件作品時，會在素描筆記本先用一系列的「預覽小草圖」，做構圖的發想。這種草圖大約是郵票大小的小方框，可以快速地用簡單的幾何形狀和線條，畫下你的構想。

這個階段不求畫出細節，而是著重在構想和構圖。可以盡量多畫，只要自己看得懂就好。當你畫出10到20個不同的小草圖之後，再來回顧並挑選出最可行的一到三個，進行下一步正式尺寸的草稿。

◎ 繪製正式草稿

從預覽草圖中選出想要的構想和構圖之後，接下來可以開始畫跟完成圖一樣大小的正式草稿。這個階段需要描繪出作品的細節，也可能需要修改和重畫多次。畫草稿時我通常會使用HB的素描鉛筆，因為顏色不深，不容易把畫面弄髒，也還能看到清楚的輪廓線。

修改時，請盡量少用橡皮擦擦拭，而是用描圖紙代替。做法是在前一個版本的草圖上，蓋上一張新的描圖紙，每一次的修改都畫在單獨一張描圖紙上。這樣的好處是

你可以保留每一個修改版本，如果需要採用之前的版本，也都還能找得到。

你也可以將構圖中各個元素和物體，分開畫在描圖紙上。將它們剪下後，實驗不同排列組合的構圖，決定好你要的構圖之後，再重新描在新的描圖紙上。

通常在這個階段，我會反覆修改重畫幾次，有時會利用iPad或Photoshop代替描圖紙，去做拼貼、改變物件尺寸和描圖，再把確定後的草圖印出來。用數位繪圖軟體畫草圖，不但更加便利，也能節省時間。

4.

描繪線稿

在確認草稿之後，需要再把線稿描繪到正式的畫紙上。通常我會用淺灰色的色鉛筆來描線稿，筆觸要非常輕，細節盡量描繪清楚，為了達到最好的效果，我會使用LED描圖燈板來做這項工作。除了描圖之外，轉印的方式也能完成線稿描繪。

◎ 描圖

描圖是利用透光，把線稿重新描到正式的畫紙上。可以使用描圖燈板、描圖燈箱或窗戶來進行。做法是將草圖貼在描圖板上，再把畫紙蓋在上方。用淺色色鉛筆輕輕描繪線稿。

我推薦使用LED描圖燈板來描繪線稿，除了體積輕薄之外，更重要的原因是LED燈光源較平均，能確實照亮整個繪圖的區域。傳統燈箱裡頭是使用日光燈管，靠近燈管的部分會比較亮，其它部分則比較暗。

如果手邊沒有描圖燈板或燈箱，也可以用平滑透光的窗戶代替，將草稿和畫紙疊起後透光描上就行了，不過就只能白天時使用。

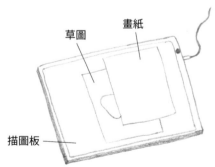

草圖　　畫紙

描圖板

◎ 轉印

另一種描繪線稿的方式就是轉印。這個方法除了可以畫在白色紙張上，也適合用於有色紙張。轉印有以下兩種不同的方式。

✓ 使用鉛筆描圖

可以透過以下三個步驟，完成鉛筆描圖。

草圖正面　　　　　草圖背面

1. 在草圖背面用黑一點的素描鉛筆整個塗上黑色。
2. 翻回正面，疊在正式畫紙上。
3. 用有色原子筆或硬筆芯色鉛筆，照著草圖輪廓完整畫過一次，將素描鉛筆的粉末轉印到畫紙上。

草圖

畫紙

使用鉛筆描圖時，要注意下筆力道雖然要重，但是不能過重，以免劃破紙張，或是在畫紙上留下壓痕，影響後續的上色。如果要描繪在深色畫紙上，則可以用白色色鉛筆或白色粉彩取代素描鉛筆，將草稿背面塗滿。

✓ 轉印紙描圖

另外一個方法，是用轉印紙來描圖，這種轉印紙有不同顏色，例如黑、灰、白、紅等，可以依照要描繪的畫紙顏色選用，步驟如下。

1. 將畫紙放在最底層，上面覆蓋一張轉印紙，轉印紙的粉末那面朝下，最上層則覆蓋草稿。
2. 以有色的筆將草圖描過一次。

使用色筆描圖，可以幫助你清楚分辨哪些部分是已經描圖過，哪些部分還沒有畫到，避免遺漏了某些地方。

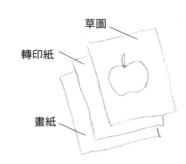

草圖

轉印紙

畫紙

★ 使用膠帶固定紙張

使用以上的各種方法描圖時，可以使用不傷紙膠帶，將每張紙都固定住，避免因為不小心移動到而描壞。

▶結合構圖與下一章的配色技巧，就能為畫面營造出整體感。這幅《狐狸與百日菊》中用了冷暖色調的橘色系和藍綠色系做對比，並選擇該色系中的低彩度顏色，空間配置上則將所有元素集中排列，並讓畫面元素看起來互有關聯。

色彩的魔法

我愛上色鉛筆、並且選擇它作為創作的主要媒材，最大的原因，是喜歡看色鉛筆一字排開、七彩繽紛的色彩。光是看到這麼多顏色整齊地排在盒子裡，就覺得療癒！在色彩的運用上，色鉛筆有一套獨特的原理。水彩或油彩可以直接調色，而色鉛筆主要是透過「疊色」產生視覺錯覺，創造出新的顏色。本章將從簡單的色彩學開始，一步步介紹與色鉛筆相關的配色和疊色技巧。

1.

色彩的基本原理

色鉛筆的疊色，類似將不同顏色的半透明塑膠片重疊的效果。雖然看起來是個新顏色，但實際上是一群各自獨立的顏色；並且要等到完成疊色步驟之後，才會知道調配出來的新顏色是什麼。因此，了解色彩學可以幫助我們更精確地選擇要使用的顏色，並事先預見疊色後的效果。在學校的美術課上，我們多少學過一些色彩原理，現在，再來複習一下適合應用在色鉛筆繪畫上的相關知識吧！

◉ 色彩是怎麼組成的？

色彩的組成方式分為兩種，一種是「色料」，一種是「色光」。

色料是實體的顏色，也就是繪畫時用的顏料、印刷用的油墨、布料用的染料等。色料的三原色為：洋紅（magenta）、黃（yellow）、青（cyan），再加上黑色（black），就會組成印刷上常聽到的 CMYK，如果你打開家裡的彩色噴墨印表機，裡面就會包含至少這四種墨水。理論上來說，將色料三原色等量混合，就會產生黑色＊。

色光則是由光線所構成，所有在螢幕、相機上所看到的顏色，都是色光。色光的三原色為：紅（red）、綠（green）、藍（blue），也就是我們在電腦或攝影相關的產品上會看到的 RGB 代號的由來。這三個顏色的色光互相混合，會產生白光。

☆色料（CMYK）＝顏料的顏色 ➡ 原色：洋紅、黃、青 ➡ 應用：印刷、繪圖等。

☆色光（RGB）＝光線的顏色 ➡ 原色：紅、綠、藍 ➡ 應用：電腦、攝影等。

＊註：實際上將洋紅、黃、青三色混合，會產生褐色，因此印刷會再加上黑色油墨來達到真正的黑。而在繪畫上，一
　　　盒基本色顏料也會一定包含洋紅、黃、青、黑色和白色。

ⓖ 構成色彩的三要素

知道色彩組成的方式後，讓我們來認識構成色彩的三個要素。

✓ 色相（Hue）

也就是色彩的名稱，例如：紅色、黃綠色、紫色等。由紅、黃、藍三原色延伸，可以組成12色的色環，也是混色原理的基礎，在後面將有更詳盡的說明。

✓ 明度（Value）

明度指的是顏色的亮或暗。在色彩中加入白色，可以提高色彩的明度；反之加入黑色，則會降低色彩的明度。一幅畫即使沒有色彩，只要掌握好明度層次，就能表現出寫實感。這也是為什麼只使用鉛筆的素描往往是正規美術課的基礎。

> ★ 辨識明度的小訣竅
>
> 如果你對於分辨色彩的明度感到困難，有個有趣又快速的方式，就是使用智慧型手機的相機功能，將色彩模式調成灰階、單色、或是黑白，如此一來，就可以很清楚地看到不同顏色間明度的差異。

✓ 彩度（Saturation）

彩度指的是色彩的純度，也就是顏色鮮豔或混濁的程度。原色的色彩組成最純粹、彩度也最高，當顏色混合了其他顏色，彩度就會降低。

明度並不等同於彩度。例如右側這兩個顏色，左邊的是紅色，彩度較高。右邊則是加上許多白色的粉紅色，因為顏色淺，明度比紅色更高，但因為加入了白色，因此彩度較低。

明度低　　　明度高
彩度高　　　彩度低

✏ 實作練習：混色實驗

將彩度高的顏色互相混合，通常會混出比較暗、比較濁的顏色，不妨實驗看看將三個純色（紅、黃、青）等量混合，會得到接近褐色的濁色。

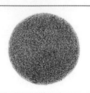

◉ 色彩的表現方式：色環

色環是以三個原色（Primary Colors）、三個間色（Secondary Colors）、六個再間色（Tertiary Colors），一共由12色所組成的色彩工具。三原色是前面提到組成所有顏色的基礎色彩，同時也是無法用其他顏色混合得到的單一色彩。用三原色的其中兩色等量混合，產生的新顏色就是「間色」。將一個原色等量混合間色，就會產生再間色。色環上的顏色會依照明度排列，最亮的黃色在正上方，最暗的紫色則在正下方。

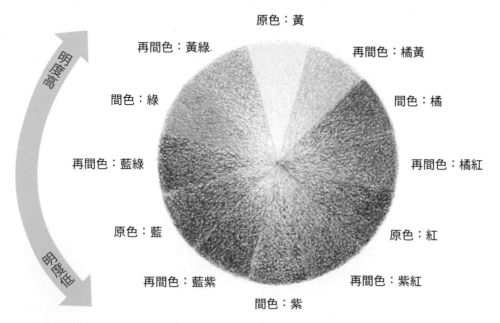

▲ 以色鉛筆原廠顏色（未經混色）所繪製的色環。

▲ 市面上常見的色環。正反兩面有可旋轉的轉盤，
　兩面各有功能，是熟悉混色和配色原理的好工具。

◎ 色彩給人的感受：色溫

這裡說的色溫，是指顏色給人視覺與心理上冷暖的感覺。橘色是最暖的顏色，藍色是最冷的顏色，而色溫也可以透過色環來表現。

橘色和藍色位於色環上相反的位置。參考色環，在藍色左右兩邊的顏色也都屬於冷色系，越往橘色的顏色，則越溫暖；相對地，在橘色兩邊的顏色也都屬暖色系，但是比橘色冷，越往藍色那端的顏色則越冷。

舉例來說，綠色在色環上屬於冷色系，但是比藍色要暖，因為綠色是藍色（冷色）摻了黃色（暖色）之後所製造出來的。而同一個色系中，也有冷暖色之分。

以綠色來說，是用黃和藍色混合而成，如果藍色（冷色）的含量比例較高，調和出來的是偏冷的綠，例如藍綠色；黃色比例較高，則調出較暖的綠色，例如黃綠

色。紫色則是比較弔詭的顏色,雖然在色環上位在冷色調的那半邊,但是它介於冷色和暖色之間,有些人對紫色的感受是冷色,有些人則覺得紫色有溫暖的感覺。

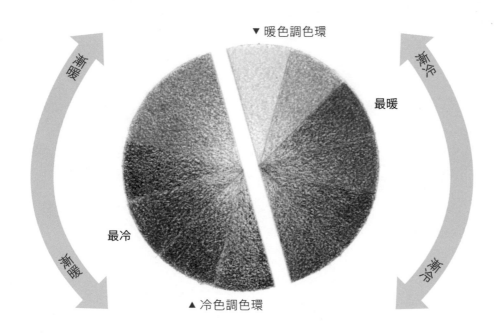

▼ 暖色調色環

漸暖　漸冷

最暖

最冷

漸暖　漸冷

▲ 冷色調色環

★ 什麼是固有色

在之後的色鉛筆練習中,我們會用到「固有色(Local Color)」這個名詞。這是指物體不受到光線、反光、陰影、和周圍色彩影響的原有顏色。例如一顆黃色的檸檬,黃色就是它的固有色。

2.

如何混出乾淨的顏色

在色鉛筆的世界中，如果依照傳統色環，使用紅、黃、藍三原色去進行混色，所產生的間色會較暗濁。以前我按照這個理論去用色鉛筆畫圖，往往顏色越混越髒；直到我認識了「平衡色環」，才改善了這個情況。

運用平衡色環進行混色

平衡色環採納入了色彩偏離理論，一共用了兩組三原色。每個原色都各有兩個偏移色：紅色分為偏橘色和偏紫色；藍色分為偏綠色和偏紫色；黃色分為偏綠色和偏橘色。我們可以將一組三原色看作是偏暖調，另一組則是偏冷調。

我繪製的平衡色環。
三原色被拆成了兩組，
色環共有 15 色。　▶

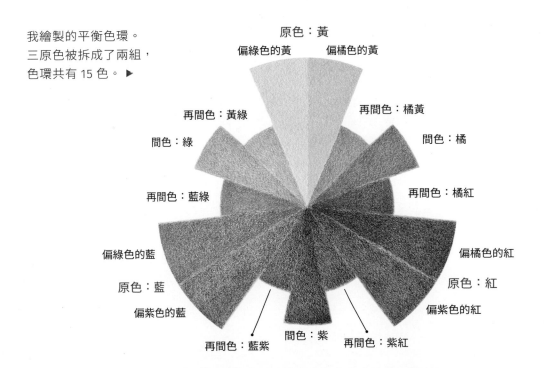

原色：黃
偏綠色的黃　　偏橘色的黃
再間色：黃綠　　　　再間色：橘黃
間色：綠　　　　　　間色：橘
再間色：藍綠　　　　再間色：橘紅
偏綠色的藍　　　　　偏橘色的紅
原色：藍　　　　　　原色：紅
偏紫色的藍　　　　　偏紫色的紅
再間色：藍紫　　間色：紫　　再間色：紫紅

運用平衡色環原理，在混合間色時，選擇互相偏向對方的原色，以1:1等量混合，就可以混出鮮艷、乾淨的間色。要混合出再間色，則調整兩個原色的比重約為3:1，例如：三層藍色加一層黃色，就可以混合出黃綠色。

請看下面的範例。當你想混出漂亮、鮮艷的紫色時，要選擇偏紫色的紅和藍；如果用了偏橘的紅色或偏綠的藍色，混合出的紫色就會變暗濁。如果在用色上，鮮艷（高彩度）的顏色是你所追求的，那麼在混色時，就要依循一個原則：選擇偏向目標色的兩個顏色。

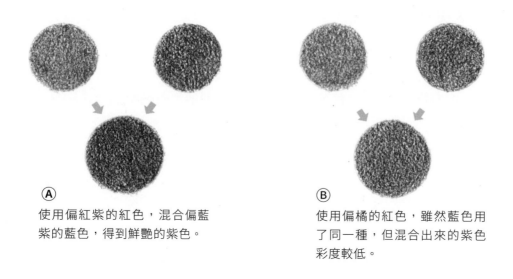

(A) 使用偏紅紫的紅色，混合偏藍紫的藍色，得到鮮艷的紫色。

(B) 使用偏橘的紅色，雖然藍色用了同一種，但混合出來的紫色彩度較低。

★ **爲什麼色鉛筆的混色無法直接使用三原色？**

在顏料（色料）的世界裡，其實很難找到真正的原色，每個顏色或多或少都混合了其他顏色。即使是所謂的「原色」，也多少帶有一點鄰近色相的成分，無法像是色光那樣，有真正純粹的原色。這個理論稱為色彩偏移（Color Bias），也是傳統色環無法直接適用於色鉛筆的原因。

3.

製作你的色彩對照表

要熟悉你擁有的色鉛筆，最好的方法是製作色彩對照表。透過製作對照表，可以幫助你了解該色鉛筆的特性，如筆芯軟硬度、疊色效果、顏色飽和度、與紙張的相容性等，完成後在尋找色彩時也會非常方便。

製作色彩對照表有很多種方法，最基本的就是依照原廠的顏色排列順序，將所有的顏色畫下來。你可以將所有顏色畫在同一張紙上，也可以把每個顏色做成單一的色票小卡，再把它們串在一起。色彩對照表上，通常會包含以下基本資訊：

1. 色名
2. 色號　　　　　　另外，也可以再放上 →
3. 耐光性

4. 同一色的深淺程度
　　（畫出最淺到最深的不同飽和度）
5. 乾畫與濕畫效果（水性色鉛筆）

ⓛ 色彩對照表的製作方法

✓ 製作色票樣本

準備平時畫畫常用的畫紙，裁成約3公分寬，長度無所謂。用每一枝色鉛筆在畫紙條上塗一個色塊。請直接畫出該顏色最濃的程度，方便清楚辨識，並且在旁邊記錄下色號或是色名。

✓ 分類顏色

將畫好的色票樣本一個一個剪開並攤放，依照「色彩家族」分類。原廠包裝的色鉛筆排序通常比較籠統，如果按照前面提到的色環重新分類，能幫助你快速找到需要的顏色，在混色時也會更準確。

▼ 色彩家族有哪些？

依照色環，我們可以將顏色分成以下12類：					
黃 Yellow	橘黃 Orange-Yellow	橘 Orange	橘紅 Red-Orange	紅 Red	紫紅 Violet-Red
紫 Violet	藍紫 Blue-Violet	藍 Blue	藍綠 Green-Blue	綠 Green	黃綠 Yellow-Green
另外，還有不在色環上的中性色與褐色家族：					
暖褐 Warm Brown	冷褐 Cool Brown	暖灰 Warm Grey	冷灰 Cool Grey	金屬色 Metallic	黑／白 Black／White

在分類時，建議將色票放在白色桌面或一張白紙上，比較能精準分辨顏色。另外，有些顏色可能會落在兩個家族之間，這時就以較重的顏色來歸類。你也可以在同一

個色彩家族中，再細分成偏冷色調和偏暖色調等子分類，每個人對於顏色的感知不同，請依照自己的色感來分類。

✓ 繪製正式色票

準備同一種畫紙，裁成寬約5公分、長約14公分的卡片，若色鉛筆顏色較多，可以再調整紙張長度。每張卡片代表一個色彩子分類，因此剛剛算出的子分類數量，就是卡片的總數量。依照色彩分類，在每張紙卡上畫上顏色，並在旁邊寫下色名、標號、耐光性等註記。

✓ 完成色彩對照表

將畫好的色票噴一層薄薄的無酸定色保護膠，在上方打洞後綁在一起，就完成一套色鉛筆的色彩對照表了。

▲ 將色票畫得大一點！
大小足夠較能顯現出準確的顏色。

★ 作品的色彩配方對照表

色彩對照表除了用於整理手邊的色鉛筆色彩，也很適合用於單一作品。在進行作品之前，我會挑選出要用的主要顏色，在另一張畫紙上做出作品的色彩配方對照表。除了單一顏色，也會做一些混色測試。事先規劃好要用的顏色，能節省實際繪畫時試錯所花的時間和顏料。

4.

配色技巧：搭配出和諧的顏色

在繪畫中，無論是畫面美感、情緒和氣氛、凸顯焦點、製造空間感等，都需要透過配色表達。雖然顏色的感知很主觀，但仍有一些科學的原則可循，在這裡將介紹運用色彩學原理的幾種配色方案，幫助你挑選色彩，並傳達出作品的精神。雖然下面會提到一些配色法的專有名詞，但其實不需要死記，只要理解原理後，查詢在色環上相對位置即可。

配色是一門主觀又千變萬化的學問，不須完全被理論所侷限。當你透過實際運用，熟悉基本的配色方案後，不妨刻意打破配色規則看看，也許能創造屬於你個人獨特的配色風格。

◉ 單色調配色（Monochromatic Color Scheme）

單一色相（顏色）的配色法，可以只使用一個顏色，或是在單一色中加入黑、灰、白等中性色，製造出明度和彩度的層次。

這種配色法因為只有單一色相，因此視覺效果非常和諧，也可以讓畫面有整體性和統一感。當不知道怎麼配色時，單色調配色方案是最容易的，也絕對不會出現違和的色彩。黑白（或單色）素描和照片，就是最常見的單色配色方案。但從另一方面來說，這種配色方案也最缺乏驚喜。如果能夠在主調之外，搭配它的左右鄰居，配色就會變得有趣得多，這就是下一個要介紹的：類比色配色法。

◉ 類比色配色（Analogous Color Scheme）

類比色也稱為相似色，指色環上
相鄰的兩三個顏色，例如紅色、
橘紅色和橘色。這些顏色雖然是
不同色相，但是中間的顏色是由

左右兩色混合出來的，所以彼此有一點「血緣」關係，可以讓畫面產生統一感。

這種配色法通常不會使用一個以上的原色，先選擇一個主色相，再搭配相鄰的色相。配色時的訣竅，就是主色相比重要比其他色相稍重，例如畫面的50%是主色相，另外50%是其他兩個相鄰色相，這樣配色感覺和諧，又能凸顯畫面的焦點。

◉ 互補色配色（Complementary Color Scheme）

並非只有相同或相似色相才能製造和諧感，有時候兩個完全
相反的顏色，也能搭配出順眼的色盤，例如紅色的小瓢蟲停
在綠色的葉子上，或是紅色草莓和綠色的果蒂。

互補色是指位於色環兩端、相隔180度的顏色，例如紅和
綠、黃和紫，是強調對比的配色方式。使用互補色有兩個訣
竅：

❶ 色相使用比重的差異大。以比重大的色相作為襯底色，比重小的色相作為畫面
　焦點，例如「萬綠叢中一點紅」。如果兩個互補色相比重差不多，就會互相打
　架，反而會讓畫面太過「吵鬧」了。

❷ 兩個互補色加在一起，會變成深褐色。因為互補色的組成中會包含三原色，以
　紅色和綠色為例，等於是紅色、藍色＋黃色，因此，混合在一起就是深褐色。

◀ 這件作品是典型的互補色應用，紅色的瓢蟲在綠葉襯托下，特別突出。此外，綠色使用的面積比紅色大很多，這樣的對比也更凸顯萬綠叢中一點紅的瓢蟲。

◉ 補色分割／分裂互補色的配色
（Split-Complementary Color Scheme）

指一個顏色搭配上互補色兩側的顏色。例如：紅色搭配黃綠、藍綠。這種配色方式表現也強調對比，但比起互補色更多了柔和感，如果再混入白色、灰色等中性色，整體配色會更有氣質，也是我很喜歡的配色法。使用補色分割的作品，請參考P.52的狐狸與百日菊。

◉ 三元色配色（Triadic Color Scheme）

指色環上等距的三個顏色，例如三原色（紅、藍、黃）或是三間色（綠、紫、橘）就是最完美的例子。這種配色方式通常非常大膽，因為顏色的對比度高，又常常直接使用純色，可以營造出活潑鮮明的氛圍，
適用於童趣感、或具現代感的作品。

四元色配色（Tetradic Color Scheme）

又稱「矩形配色方案」，由色環上兩組互補色構成，會在色環上形成長方形或正方形的關係，如紅、綠搭配黃、紫。這種配色方

案的訣竅在於，讓其中一色佔主導地位，其他三色做陪襯。另外要注意色溫的平衡，最好使用等量的暖色和冷色，來達到和諧效果。

善用中性色，讓配色更有氣質

如果全部使用高彩度的純色，會相當熱鬧，但比較不耐看，有時會給人「太吵」的感覺。這時候可加入適度比例的黑、灰、白、

褐色等一兩種中性色，作為純色間的緩和劑。中性色給人高級的感覺。留意一下我們生活中的各種商品，高價路線的品牌，通常使用較多中性色（如黑白色）；反之平價或針對年輕族群的品牌，則多採用鮮豔色彩。適時在配色中加入一些中性色，或是純色中混入一點中性色降低彩度，會讓你的作品更有質感喔。

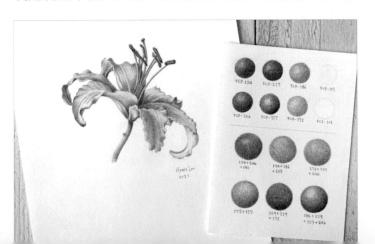

◀ 這幅作品選用低彩度的綠和大地色的黃，以及摻有灰色調的藍去做疊色，混合出低彩度的紫色和橘色，比起直接使用高彩度的間色做混色，更添優雅的感覺。

5.

調色練習：疊出想要的色彩

色鉛筆繪畫最好玩的地方，就是可以透過疊色，調配出變化無窮的色彩。我常把色鉛筆疊色看成是調配一劑藥方，或是製作一道祖傳的美食。也許材料（色鉛筆品牌和色號）大家都知道，沒有什麼稀奇，但是每樣材料使用的先後順序（疊色順序）、份量多少（疊色層數）、火候或熬煮時間（下筆力道），才是這個配方的奧秘所在，也是讓最後完成品與眾不同的地方。在線上課程中，儘管我會將一幅畫所使用的顏色色號都提供給學生，也用影片完整拍下作畫的每一個步驟，但即使學生照著示範一步一步去畫，最後每個人所畫出來的顏色，都不會和我完全相同。

以下有幾組不同的調色練習，幫助你熟悉手邊色鉛筆的色彩，並混合出不同的顏色。如果你在意塗色的筆觸，可以參考 ➡【延伸閱讀】p.78均勻上色的秘訣

> ★ **疊色時，黃色最後畫**
>
> 任何與黃色混合的顏色，都必須先畫其他的顏色，把黃色疊在最上層。因為黃色顏料中含較多蠟質，如果先畫黃色，紙面上會堆疊比較多的蠟，後面再畫的顏色就不容易著色。

◉ 調色練習1：六原色＋中性色

使用平衡色環的兩組三原色，再疊上白色、暗褐色，就可以混合出45種不同明度和彩度的顏色變化。一起來試試看吧！

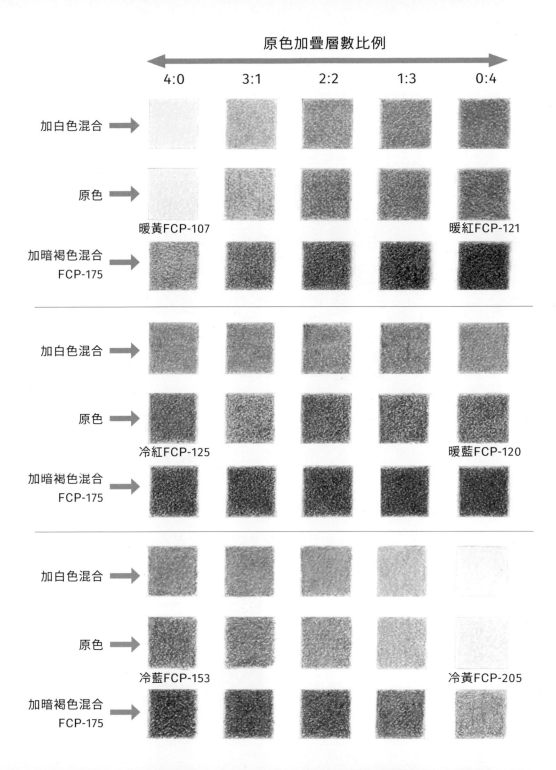

原色加疊層數比例

	4:0	3:1	2:2	1:3	0:4
加白色混合 →					
原色 →	暖黃FCP-107				暖紅FCP-121
加暗褐色混合 FCP-175 →					
加白色混合 →					
原色 →	冷紅FCP-125				暖藍FCP-120
加暗褐色混合 FCP-175 →					
加白色混合 →					
原色 →	冷藍FCP-153				冷黃FCP-205
加暗褐色混合 FCP-175 →					

▼ 使用輝柏 Polychromos 系列的六枝色鉛筆，加上 101 白色、175 咱褐色，就能完成下面的疊色表。六色分別是：107 鎘黃、121 蒼白天竺葵湖、125 中粉紫、120 天青石藍、153 鈷綠松石藍、205 鎘檸檬黃。

◎ 調色練習2：混合出褐色

前面有提到，三原色或互補色混合起來會產生褐色。參考色環，分別用三原色、三間色、互補色，試著混合出不同色調的褐色。

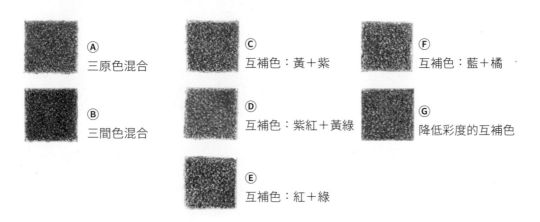

Ⓐ 三原色混合

Ⓒ 互補色：黃＋紫

Ⓕ 互補色：藍＋橘

Ⓑ 三間色混合

Ⓓ 互補色：紫紅＋黃綠

Ⓖ 降低彩度的互補色

Ⓔ 互補色：紅＋綠

◎ 調色練習3：畫出真正的黑色

黑色色鉛筆其實比較像是很深的灰色，因此若要畫出真正的黑色，絕不是直接使用黑色色鉛筆，而是用低彩度的紅、藍色系，再加上黑色去混合出來。經由混色之後的黑色，也會比直接用單枝黑色色鉛筆要來得更濃郁、更多層次。

我們已經知道褐色裡包含了三原色，因此節省時間的方法，是直接用暗褐色混合黑色。如果要混合冷一點的黑，還可以加上暗靛青色。

Ⓐ 單枝黑色畫出來的黑，看起來較單調死板。

Ⓑ 用三原色再加上黑色混合出來的黑。黃色較明亮，如果要畫出更暗的黑色，可以用黃褐色取代。

Ⓒ 用暗褐色（輝柏175）和黑色混合出來的黑色。

Ⓓ 用暗褐色（輝柏175）加上暗靛青（輝柏157）混合出來的黑色。

12 色色鉛筆，可以混出幾種顏色？

如果手邊只有 12 色、24 色這種小盒裝的色鉛筆，是否就無法享受繽紛色彩的樂趣呢？其實利用疊色層數和下筆力道的輕重，即使用原廠 12 色色鉛筆，也可以混合出 144 種以上的顏色。

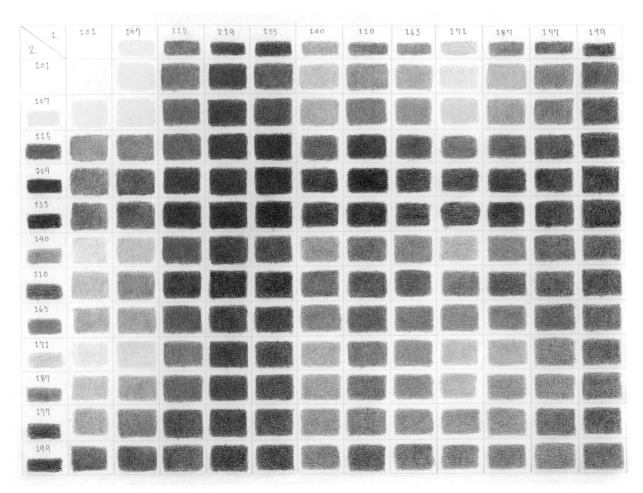

▲ 這是用輝柏專家級 12 色套裝色鉛筆，所混合出的顏色配方表。包含了各種明度與彩度的顏色。

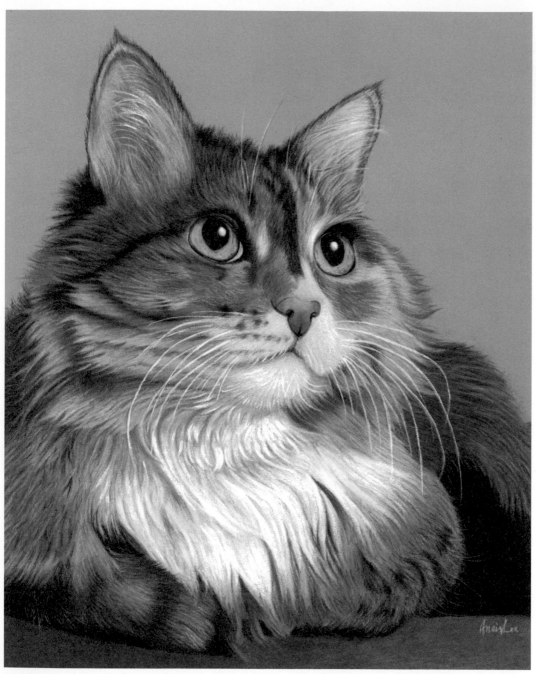

▲ 這幅貓咪畫像是用油性色鉛筆畫在灰藍色的Pastelmat粉彩紙上。最下方混合粉彩和色鉛筆畫出絨布,白毛和鬍鬚則先使用白色色鉛筆,再用白色鈦粉去強調較亮的部分。

筆觸與上色

這一章將介紹各種色鉛筆上色的筆觸和疊色技巧，包含一些線
條和上色的練習，以及拋光、灰階底色等進階技法。這些技巧
單獨使用各有不同的特色，也有其優勢和限制，如果慢慢熟練
的話，不妨嘗試將幾種畫法混搭使用，創造出最好的效果。

1.

筆觸與線條

色鉛筆是線性繪畫工具。所有色塊和繪畫效果，都是由無數的筆觸線條聚集而成，因此學習色鉛筆繪畫的第一步，就是從控制筆觸和線條開始。在色鉛筆畫作中展現並強調各種筆觸，可以為畫作增添有趣的質感，以及活潑的視覺效果。

以下的幾個練習，可以當作平時在畫畫之前的暖身操，幫助你靈活手腕，熟悉如何控制下筆的力道和方向，讓你可以隨心所欲地畫出各種線條。

◎ 線條的濃與淡

色鉛筆屬於硬筆類的繪畫工具，雖然不像毛刷類的筆，可藉由下拉或提起的動作，畫出粗細不一、有彈性的筆觸，但是色鉛筆仍可以藉由控制下筆力道、以及旋轉筆尖的方式，畫出深淺變化的線條。

「控制力道」是用色鉛筆作畫時很重要的基本技巧，掌握這項技巧，就可以用同一枝色鉛筆，畫出不同深淺的顏色；在處理畫面的明暗變化時，也能夠畫出更平滑的色彩融合。

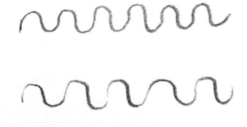

Ⓐ 用相同力道畫出連續的波浪曲線。

Ⓑ 一邊畫，一邊改變下筆的輕重，往上時輕輕畫，往下時力道加重，並且盡量一筆畫到底，不要讓線條斷掉，畫出顏色有深淺變化的波浪曲線。

◎ 平行線

單一線條可以靠力道輕重來畫出不同的色調濃淡,當許多線條排列在一起,則可以藉由排列的疏密決定整個塊狀區域的色彩濃淡。

畫平行線(hatching)的練習,可以訓練手的穩定度,將筆觸以單方向進行,而不要來回畫。與前面波浪曲線不同的是,畫平行線時,必須讓整幅畫的線條都是同一個方向,並且讓線條盡量整齊。

間隔疏離的平行線,
方塊看起來顏色很淡。

間隔緊密的平行線,整個方
塊看起來顏色就比較重。

除了畫垂直和水平的線條,也可以用畫斜線的方式。透過控制線條的疏密,畫出物體的明暗,另外也可以將不同顏色的線條互相重疊,混合出新的顏色。一幅色鉛筆畫作如果完全用垂直平行線的筆觸來上色,可以製造出有趣的質感。

◎ 交叉線

將平行線交叉重疊,則是交叉線(cross-hatching)技巧。明顯的交叉線會帶來另一種質感,不過當重複疊很多層交叉線之後,線條之間的空隙會被填滿,線條就不再明顯。用不同方向的交叉線反覆重疊,適合用於大面積的上色,這個方法可以讓上色比較均勻。

◎ 隨機的纏繞線條

相較於用直線線條所產生較規律的筆觸，使用隨機的曲線，畫出如纏繞的毛線團般的筆觸，則可以營造出柔和朦朧的質感。

當纏繞曲線的空間比較大時，筆觸也會較明顯；纏繞線條緊密時，筆觸會變得模糊，相對地，整體的上色也會更均勻柔和。這種筆觸很適合用於描繪毛茸茸的質感，例如綿羊捲曲綿密的毛、棉花等，以及大面積的上色。

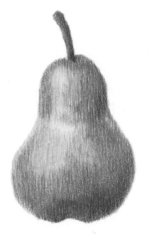

▲ 以垂直平行線上色，藉由重疊線條，產生顏色混合的視覺效果。

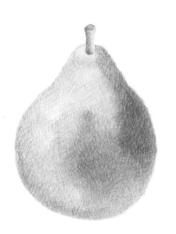

▲ 以交叉線上色的西洋梨，有另外一種趣味的質感。

▲ 以纏繞線條的筆觸完成的西洋梨。

實作練習：各式各樣的筆觸

如果你是繪畫新手，或者有很長一段時間沒有畫畫，可以做各種筆觸的練習，當作畫畫前的暖身。除了以上提到的筆觸之外，不妨想想看，還可以用色鉛筆畫出哪些筆觸？如果搭配其他的媒材，又會有什麼效果呢？將各種筆觸記錄在素描本裡，建立一個屬於你的筆觸資料庫。

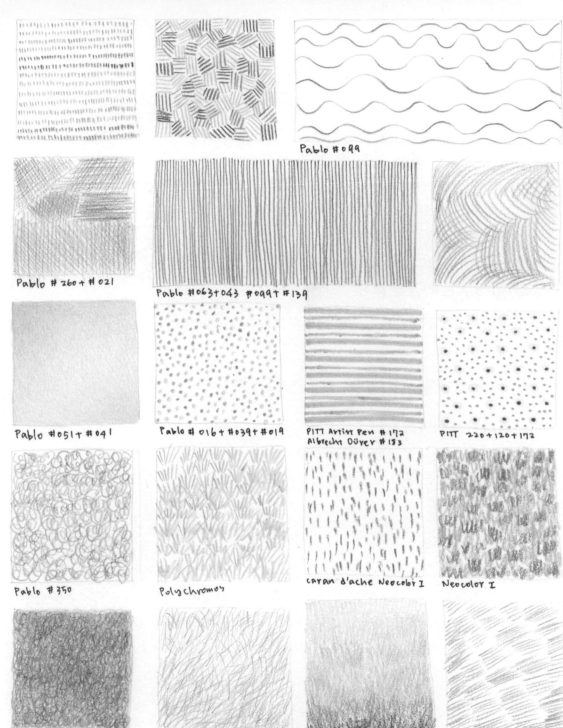

▶ 我的筆觸資料庫，除了色鉛筆之外，還有其他媒材。

Pablo #099

Pablo #260+ #021

Pablo #063+043 #099+#139

Pablo #051+ #041

Pablo # 016 + #039+ #019

PITT Artist Pen # 172
Albrecht Dürer #183

PITT 220+120+172

Pablo #350

Polychromos

caran d'ache Neocolor I

Neocolor I

Pablo #350+ #089+ #067

Polychromos

Derwent Drawing

2.

均勻上色的秘訣

色鉛筆雖是線性繪畫工具，但也可以模擬出水彩、油畫等塗繪（painting）的效果。使用塗色技巧的色鉛筆作品，往往可以非常擬真、精細且寫實，尤其適合古典風格的人物、靜物和動物肖像畫。

◉ 均勻上色的注意事項

無論你是否要走極度擬真的寫實風格，掌握色鉛筆均勻上色的技巧，都有助於表現出物體的質感並讓繪畫作品更細緻。

想用色鉛筆畫出均勻的顏色，有以下幾個基本訣竅：

✓ 選擇紋路細緻的畫紙

在第1章已經說明了紙張選擇對於色鉛筆作品的重要性。尤其是要畫出細緻的質感和細節時，要選擇表面平滑而有些微紋理、不能太過光滑的畫紙。➡【延伸閱讀】p.26如何選擇畫紙

✓ 削尖筆尖

在我開始學習色鉛筆寫實繪畫時，第一件學到的事就是要把筆芯削尖。粗鈍的筆尖畫出來的作品雖然很有特色，但是並不利於描繪細節。削尖的筆芯，能夠讓顏料的粉末完全覆蓋紙張表面的「山谷」與「山丘」，描繪出細微的光影變化和質感，並達到均勻上色的效果。削尖色鉛筆的方法請見 ➡【延伸閱讀】p.32削色鉛筆的工具

✓ 多層疊色

一層一層反覆疊色，是色鉛筆繪畫必備的基本功。當我們在紙上淺淺塗上一層顏色時，顏料還無法完全覆蓋紙張的肌理，會顯露出紙張原本的顏色（例如白色），筆觸也會很明顯。要讓上色的部分看不出筆觸，就需要用輕柔的力道，一層一層地疊上顏色。

> ★ **我的啟蒙色鉛筆畫家**
>
> 在早期學習色鉛筆藝術的過程中，有兩位美國色鉛筆畫家對我產生很大的影響，一位是 Ann Kullberg，另一位是 Janie Gildow。在 Ann Kullberg 筆下，女性和兒童的肌膚柔美得吹彈可破，而 Janie Gildow 的色鉛筆靜物畫有種如夢境般的氛圍。她們兩人的作品，都講求精緻、乾淨的上色，雖然我已漸漸在作品中融入其他的技巧風格，但始終對色鉛筆所創造出的細緻質感深深著迷。

◉ 均勻上色的基礎練習

畫出均勻柔和的色彩和漸層，是精進色鉛筆技巧的基本功，初學者可以透過以下幾個方法來練習。

✓ 單色色塊

Ⓐ 先以畫斜角橢圓小圈的方式，塗第一層顏色。

Ⓑ 將畫紙轉90度，用同樣的畫橢圓小圈的方式，疊下一層顏色。

Ⓒ 以此類推，每一層上色都轉換方向，達到均勻而平滑的上色效果。

✓ 大面積色塊

運用交叉線技巧。首先畫出緊密的平行線。

將畫紙轉90度，畫出與剛剛垂直的平行線。

將畫紙轉45度，再次畫上平行線。

最後再疊上橢圓小圈，這個畫法可以加快上色的速度。

✓ 漸層色

用一枝色鉛筆，在長方形中上色。藉由控制下筆力道，和疊色層次的多寡，讓長方形呈現由淺到深、柔和均勻的色彩漸層。

方法與前個步驟類似，但是用兩枝不同顏色的色鉛筆，分別從長方形兩端開始往中間上色，在中間混合出第三種顏色，讓整個長方形呈現柔和均勻的色彩漸層。

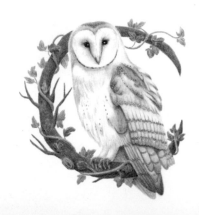

◀ 漸層的技巧可見於這幅作品中，貓頭鷹的羽毛色彩層次與樹幹的明暗表現。

3.

透明疊色法

色鉛筆是乾性媒材，也就是說它無法像水性顏料那樣，藉由混合不同顏色的顏料來調配出所需顏色。色鉛筆的調色方式，是用「疊色」來混合出各種顏色。因此，疊色是學習色鉛筆繪畫的基本。

由於色鉛筆顏料具有透明度的特性，每一個塗在畫面上的顏色，都會受到先前塗的顏色的影響，也就是說，重疊在一起的上下層顏色，會互相混合成另一種顏色。因此要用疊色來做出理想的混色，色彩學的概念就是必須先修的知識。➡【延伸閱讀】
p.53色彩的魔法

使用不同的疊色方法，可以畫出不同的風格和效果。而用輕柔筆觸層層相疊的透明疊色法，能充分利用色鉛筆透明度的特性，並描繪出自然界裡豐富多變的色彩。

◉ 細緻柔美的透明疊色法

透明疊色法是使用削得非常尖的色鉛筆，以很細很細的、畫小圈圈的筆觸，一層層進行疊色。紙張的肌理就像是有凹有凸的山谷與山丘，削尖的筆芯能把顏料填入山谷——也就是紙張細微的肌理之中。如果要畫出細緻的質感，無論是照相寫實或非寫實，都很適用。

擅長這樣技巧的畫者，通常都有一種強迫症，就是會把色鉛筆削得非常非常尖，而且非常有耐心，可以反覆以同樣的畫法輕柔疊色，一點一點地把顏料填滿紙張的毛細孔。

在色鉛筆的選擇上，使用筆芯偏硬的色鉛筆比較適合，因為筆尖的尖度可以維持比較久，軟筆芯的色鉛筆雖然也可以達到這種效果，但是因為需要常常削尖筆芯，鉛筆消耗的速度會很快。

如果使用單一顏色的色鉛筆，可以產生單一顏色的效果，而使用多種顏色則能表現出豐富的層次。而將透明疊色法與接下來要介紹的灰階底色法搭配使用，就能完成擁有明暗層次的精緻作品。

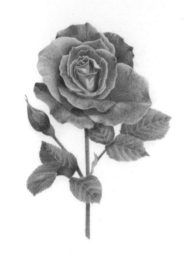

典型的透明疊色作品。以輕柔筆觸慢慢疊色，很適 ▶
合描繪花瓣絲絨般的質感。此外，任何表面平滑的
物體，如嬰孩、少女柔嫩的皮膚，光滑的瓷器、金
屬或玻璃等靜物，也都適合用這個技法來表現。

★ 透明疊色法與點描法

用色鉛筆的筆尖在紙張上疊色，會產生點狀顏料的混合，類似印象派繪畫技巧中的點描法（Pointillism）。點描法最著名的代表人物就是秀拉（Georges Seurat），可以查詢看看他最知名的作品《大傑特島的星期日下午（Sunday Afternoon on the Island of la Grande Jatte）》，就可以明白透明疊色法與點描法的互通之處。

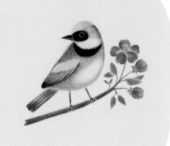

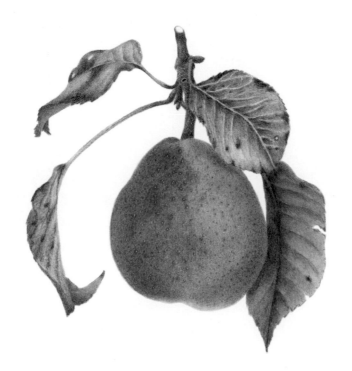

◀ 以透明疊色法完成的西洋梨，
　可以展現出細膩精美的質地。

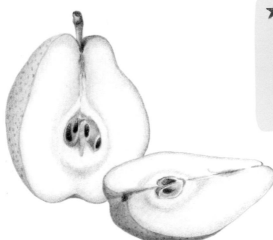

★ **透明疊色法的注意事項**

透明疊色法最忌諱的是筆尖太
鈍或太粗，這樣一來，畫在紙
張上會呈現明顯的筆觸，較難
表現出透明疊色法所要追求的
細緻感。

4.

灰階底色法

灰階底色法的法文為 Grisaille，意指用油彩以半透明的技巧，塗繪在灰色或其他中性色的單色底圖上。

在幾世紀前，彩色顏料非常貴，藝術家們為了節省顏料，會先用黑色和白色在整幅畫作上打底，畫出完整的明暗變化，然後再用彩色顏料，用透明的疊色方式，塗刷在畫好的灰階底色上面，製造出不同明暗層次的效果。這種技法後來也被應用在現代繪畫中，例如水彩畫家會先用素描鉛筆或黑色墨水做灰階底色；數位畫家同樣用素描鉛筆或墨水打底，掃描到電腦之後，再用繪圖軟體如 Photoshop 去上色。

灰階底色技法也非常適合應用在具透明感的色鉛筆上。只要在使用透明疊色法正式上色前，先用單色色鉛筆畫出非常完整的、有各種層次的單色底色就行了。

灰階底色法有以下兩個優點：

✓ 帶來寫實感

缺少了明暗層次的色鉛筆作品，會顯得缺少層次和深度，無法呈現寫實的效果。因此灰階底色技法特別適合用於寫實繪畫。

✓ 適合初學者

如果面對大量色彩，不知道該如何辨識明暗，使用灰階底色法能幫助你從黑白或單色色階開始上手。而且，在灰階底色的階段，可以先不需要擔心如何配色、混色，只要專注把作品畫面明暗處理好即可。

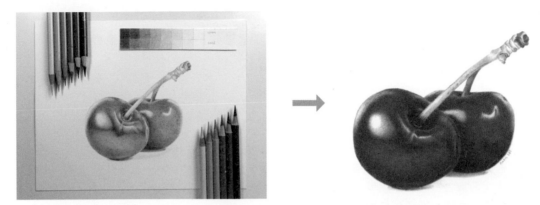

▲ 以灰階底色搭配透明疊色法完成的櫻桃。先用冷灰和暖灰畫出灰階底色後，再用固有色層層疊色。

◎ 適合灰階底色法的色鉛筆

在使用色鉛筆做灰階底色時，可以選擇灰色的色鉛筆，而非黑色，因為黑色會太過強烈，當我們要在黑色上面疊上比較淺的顏色時，淺色不易顯色也容易變髒。

專業級的色鉛筆廠牌，都有生產不同深淺的灰色，例如輝柏 Polychromos 系列的120色之中，就有多達13枝灰色調，包括暖灰和冷灰各6枝，外加一枝181號的佩恩灰（Paynes Grey），可以很容易地利用不同深淺去表現明暗。

除了用灰色之外，也可以使用其他顏色來做這種技法，尤其是當主題的色彩比較柔和時，就可以用其他顏色代替灰色，來保持高彩度的色調。

用深褐色（Dark Sepia）去畫底色，則可以營造較有戲劇性的色調，適合用來畫顏色較深的暖色調物體或綠色植物。如果是顏色明亮、柔美的花朵，尤其是紅色系的花，我會使用淺暖灰或暗紫紅色做底色。

你可以實驗不同的顏色來畫底色，原則是底色不要太淺，否則當上面覆蓋了其他色彩，就無法顯現底色的明暗變化。另外，也要考量底色和上層顏色相疊之後會混合出什麼顏色，避免發生顏色混濁的狀況。

✎ **實作練習：用同一枝筆畫出九格明暗變化**

要用色鉛筆畫出豐富而細微的明暗變化，必須掌握下筆力道和顏色的深淺。請選擇一個明度較低的顏色（這裡使用的是輝柏 175 的暗褐），讓下筆力道保持一致，輕輕上色。用疊色的層次多寡去做出每一格深淺的差異，第一格（最左邊）的顏色最淡，第九格（最右邊）則畫出該顏色最大的色彩飽和度。

這個練習完成後可以保存下來，之後在畫明暗變化時，可做為色階的參考。

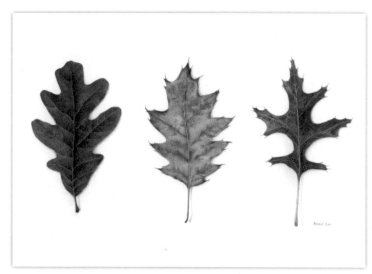

這幅秋天的三片橡樹葉，我 ▶
用暗褐色打底色，更能襯托
葉子由綠轉黃，再變成黃褐
的秋天色彩。

5.

拋光法

前面介紹的上色技巧，都是使用較輕的力道進行繪製，然而，色鉛筆也可以以用力厚塗的方式上色。在一幅畫接近完成階段時，在最後一層用極重的力道塗抹上色，讓底下所有的顏色融合在一起，這就是拋光法（burnishing）。

由於顏料中的蠟質堆積，再進行拋光後會使覆蓋紙張表面的顏色變得完全不透明，並且產生微微的光澤感，特別適合用來表現光滑物體的反光質感，例如光滑的果皮、玻璃、金屬材質、甚至毛髮等。相反地，如果表面有粗糙紋理（如樹幹、岩石等），則不適合用拋光處理。

◉ 拋光法的繪畫技巧

要成功畫出拋光效果，首先要均勻疊色，一層一層建構出畫面的明暗變化，並且在紙張表面堆疊足夠的顏料。等到顏色和明暗都做足之後，才可以開始拋光的程序。因為進行拋光之後，紙張表面的紋理會被用力壓平，會很難再疊上顏色。以下是幾個關於拋光的小技巧：

❶ 在用力上色的時候，使用較鈍的筆尖，可避免筆尖折斷。

❷ 色鉛筆上色時會產生許多細小的顏料顆粒，一邊塗色時，一邊經常使用軟毛筆刷把顏料顆粒刷乾淨。如果在拋光時畫面有顏料顆粒，一但被壓進紙張表面就會很難清除，會在紙張表面形成壓痕，甚至刮傷畫紙。

❸ 在疊色初期階段，避免使用亮色直接塗在暗色上面，反之亦然。在亮色與暗色中間，先以中間色調疊色做為橋樑，效果會比較好。

❹ 塗色時避免用力過度，以免破壞紙面。

實作練習：畫出拋光

一起來練習拋光法吧！先均勻疊色，等顏色和明暗都完成後，再開始拋光的程序。這裡示範了兩種不同顏色的拋光，詳細步驟如下。

Ⓐ 以輕柔的力道做初步疊色。

Ⓑ 以輕筆觸疊上其他顏色。

Ⓒ 混合出想要的顏色和飽和度後，開始加重力道疊色。

Ⓓ 最後一兩層用最重的力道疊色，將所有層次的顏色混合。左邊用淺色做拋光，適合表現打亮或反光；右邊用之前用過的顏色做拋光，適合平塗效果。

這顆橡實表面是木質的質感，▶
最亮處有霧面的反光。我用帶有暖色調的象牙白，在疊色的最後階段去拋光打亮，表現柔和的光澤。

6.

如何節省上色時間

相較於其他塗繪式的繪畫媒材，色鉛筆受到細長筆觸的限制，比較不利於創作大幅的作品。當需要大面積塗色時，慢慢畫小圈疊色的技法費時費工，而變通的方法就是借助其他工具，來節省疊色時間。這裡介紹三種可以快速上色的工具。

◎ 顏料稀釋劑

有些色鉛筆畫家會使用礦油精來幫助色鉛筆混色，這是一種顏料稀釋劑，常用於油畫時稀釋油彩顏料，或是用來清洗畫筆，因此也可以用在油質的油性色鉛筆。

使用這個方法，關鍵在於紙張上必須有充分的顏料，如果只累積一兩層疊色就使用礦油精，只會把顏色稀釋掉，效果並不好。

此外，色鉛筆畫家常用的礦油精無色無味，使用時要注意安全，不要當作白開水誤食了。以下是使用礦油精的小訣竅：

❶ 準備一張紙巾，將筆刷上多餘的礦油精吸收掉，每次只需要沾取微量的礦油精即可。

❷ 判斷礦油精是否已經完全乾了，可以將紙張翻到背面查看，若塗有礦油精的部分出現顏色較深的漬痕，表示紙張尚未完全乾燥。

❸ 若在使用礦油精後想繼續用色鉛筆疊色，需要等紙張完全乾燥。在未乾的紙張上使用色鉛筆，容易損傷紙面纖維，甚至可能劃破紙張。

❹ 礦油精是液態的，因此盡量選用吸水力好、較厚的紙張，例如純棉的水彩紙。

✓ 礦油精使用步驟

1. 先用色鉛筆快速上色，這個階段不用擔心筆觸是否細緻，但是需在紙面上塗滿足夠的顏料，下筆力道不要太重，以免在紙張上留下壓痕。

2. 當塗上足夠的顏色時，用水彩筆去沾取微量的礦油精，以畫小圈的筆觸，去塗抹已經在紙上的色鉛筆色塊，將顏料粉末溶解混合。

3. 等到礦油精完全乾了之後，再繼續用色鉛筆疊色。

4. 重複以上步驟繼續疊色，並且漸漸開始使用較細緻的筆觸，去塗滿整個面積，直到達到想要的鮮豔度和平滑的效果。

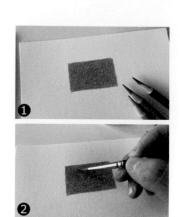

◉ 水性媒材

這個方法是先用水彩或是水性色鉛筆打底，然後再用色鉛筆疊色並描繪細節。以水彩（或是水性色鉛筆加水使用）作為底色，等於先在白紙上覆蓋一層顏色，之後使用色鉛筆時很快就能達到色彩飽和度。

因為油性色鉛筆中含有油質和蠟質的成分，與水相斥，所以上色的順序先使用水彩或先使用油性色鉛筆，會有不同的效果。另外，跟使用礦油精一樣，必須等水彩的部分完全乾了之後，才能開始用色鉛筆上色。

◉ 粉彩

前面兩種方式都是混合水性的媒材或輔助工具，需要等待紙張乾燥才能畫第二層顏色。用粉彩搭配色鉛筆，則省去了等待的時間。粉彩是一種純度很高的顏料，少量使用即可產生鮮豔的顏色，可以快速覆蓋大面積，並且畫出柔和均勻的塗色效果。塗繪好底色之後，再使用色鉛筆去描繪細節和質感，能大幅節省用色鉛筆重覆疊色的時間。不過粉彩是粉狀顏料，作品完成之後需要噴上定色膠，以防止顏料被塗抹到或是脫落。

★ 直接使用有色的畫紙

使用有色的畫紙來創作，也是另一種節省上色時間、又不需要借助其他媒材的方法。有色畫紙可以給予作品統一的氛圍和色調，也省下畫背景底色的工夫。使用有色畫紙作畫時，要考量色鉛筆有透明度，因此顏色會受到畫紙顏色的影響。要將畫紙的顏色當作是疊色中最底層的顏色，再去安排用色的選擇和上色順序。在深色畫紙上作畫時，通常色鉛筆顏色會顯得比較暗沉，當想要表現較明亮鮮豔的色彩時，可以先用白色或淺色打底，再去做疊色。

7.

如何畫出白色鬍鬚與毛髮

每種繪畫媒材都有其特色，也都會有限制，色鉛筆也不例外。以下將會針對處理白色線條以及細微毛髮的效果，介紹包含白色色鉛筆在內的特殊工具。

壓印筆（Embossing Tool）

這種壓印筆末端是一個細小的圓球，有不同大小，畫在紙面上會留下壓痕。之後再用色鉛筆塗色時，因為顏料無法覆蓋到凹痕的部分，會留下紙張的白色，形成反白線條。這個技巧可以應用在畫動物的白色鬍鬚、葉脈、或是任何白色細線上。

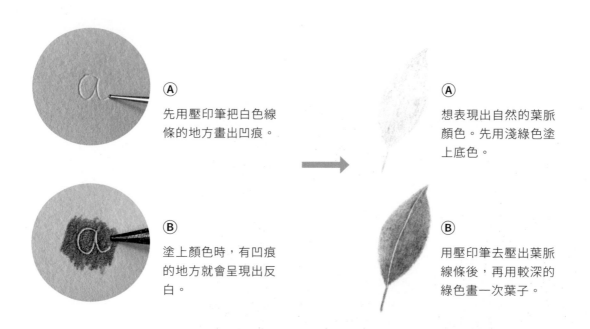

Ⓐ 先用壓印筆把白色線條的地方畫出凹痕。

Ⓑ 塗上顏色時，有凹痕的地方就會呈現出反白。

Ⓐ 想表現出自然的葉脈顏色。先用淺綠色塗上底色。

Ⓑ 用壓印筆去壓出葉脈線條後，再用較深的綠色畫一次葉子。

◎ 白色色鉛筆

白色色鉛筆畫在白色紙張上顯不出顏色，看似無用，但其實它的用途，並不是在白色紙張上畫出白色。

先在白紙上塗抹一層白色，然後疊上其他深色，可以製造出斑駁陳舊、褪色的效果。

先塗上顏色，再疊上白色，則可以打亮顏色或做出拋光效果。

利用白色色鉛筆做出類似壓印筆的反白效果。在紙上用白色畫出條紋，再塗上其他顏色。

◎ 色鉛筆白色鈦粉（Colored Pencil Titanium White）
　　色鉛筆紋理修飾液（Colored Pencil Touch-Up Texture）

用色鉛筆畫動物時，很常會需要處理到白色鬍鬚這種細緻的線條。除了用壓印筆做反白，也可以用色鉛筆專用的鈦粉混合色鉛筆紋理修飾液，調和出類似不透明水彩的顏料，用細毛筆沾取後，畫出細緻的白色線條。

色鉛筆專用白色鈦粉和色鉛筆紋理修飾液。

將鈦粉和紋理修飾液混合成牛奶狀的液體。

用細毛筆或水彩筆沾取後塗在需要的地方。

雖然也可以用其他媒材如：不透明水彩、壓克力顏料、白色油漆筆、牛奶筆等，在
色鉛筆畫上疊加白色，但是這些顏料質感跟色鉛筆不同，塗上之後會有厚厚的圖
層，並且不易修改，也無法在上面繼續使用色鉛筆。專用鈦粉的質感與色鉛筆相
似，也能夠在上面繼續疊加色鉛筆顏料，與色鉛筆混合使用效果會更好。

⑩ 用筆刀製造毛髮飛絲

在畫動物毛或是人的頭髮時，會有一些非常細而飛揚的毛髮，用壓印筆或小毛筆都
很難畫出來。這時候可以利用陶瓷刀或是筆刀，刮出細細的髮絲。訣竅是在用筆刀
之前，最好已經疊了夠厚的顏料在紙面上。進行刮的動作時力道要輕，筆刀的刀片
稍微側一點，只要刮顏料就好，盡量不要刮傷紙面。

Ⓐ
先從淺色開始第一層
的疊色。

Ⓑ
由淺到深層層疊色，可以
保留毛髮筆觸。顏料層次
越多，之後的效果越好。

Ⓒ
疊色完成後，以筆刀或陶
瓷刀輕刮出毛髮線條。上
層深色被刮掉後會露出下
層的淺色。

CHAPTER

5

光影與立體感

立體感除了適合描繪寫實風格的色鉛筆作品，也
會讓任何類型的作品層次更豐富。本章會著重於
理解光線與明暗的關係，以及運用色鉛筆表現出
立體感的基礎技巧。

1.

光與影的基本表現

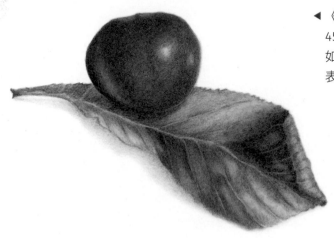

◀ 《栗子與葉子》的光源來自右前方
45 度，為圓球形的栗子帶來栩栩
如生的真實感，下方捲曲的葉子也
表現出細膩的光影轉折變化。

明與暗的對比來自於光線，而物體表面的明暗，是讓平面繪畫顯得立體的關鍵；當
畫面的明暗層次越豐富，立體感就越明顯。物體表面的反光與陰影，會受到光線來
源和照射位置所影響，不同的光影也會為畫面帶來不同的氣氛。

◉ 爲作品設定單一光源

如何表現出層次豐富的明暗？最有效、最簡單的方法，就是為描繪對象設定單一光
源，也就是讓最強的光源，來自同一個方向。如果同時有多個光源照射在物體上，
物體會顯得較平面，也可能會因為光影太零亂而難以表現出立體感。

傳統繪畫中光源的最佳位置，是物件前面的左上方或右上方約45度角，這會讓你筆

下的作品看起來更自然。因此，當你在繪製靜物時，可以把你的光源設定在物件前面的左上方；如果你慣用左手畫圖，就設定在右上方，這樣光源就不會被手擋住。

以下先以最好理解的球體當例子，說明45度角光源時的明暗分布。

這顆圓球的光線來自左上方45度角，最亮的地方就是光源直射的點。順著圓球的弧度，離光源越遠就越暗，亮與暗的變化過程是很柔和的，從最亮到最暗，有很多細膩的層次。

草圖正面

圓球上由亮到暗的光影分布。

用色鉛筆由輕到重描繪出圓球的光影。

◎ 觀察凹面與凸面的光影

物體形狀的凹凸會影響光影分布。把凸面想像成一個倒扣的碗、把凹面想像成一個朝上的空碗：當光線來自左上方時，凸面的左側直接受光，所以最亮；而右側的光線被擋住了，所以會比較暗。而凹下去的地方，會由內側右邊接收到光線，因此較亮；內側的左邊則較暗。

凸面與凹面的應用很廣，像是杯子、打開的容器、碗、杯形花朵等，內側都是凹面；各種固態物體與花朵的外側則可以用凸面去想像。

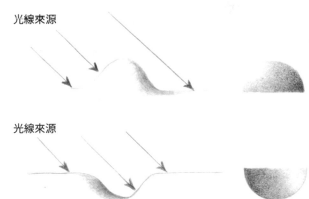

光線來源

光線來源

◎ 連續凹凸的光影

凸面與凹面也可能連續出現，並在轉折處出現比較複雜的光影變化，例如波浪造型的花瓣、捲曲的葉片或纏繞的緞帶等。在描繪這樣的物體時，第一步是先分辨出哪些是受光面，哪些是非受光面，再以柔和的漸層筆觸去表現色彩的明暗細節。

就算你的作畫環境沒有理想的光線，或是借助照片進行描繪，也別忘了為描繪對象設定出想像的單一光源，為畫面加入光影層次。

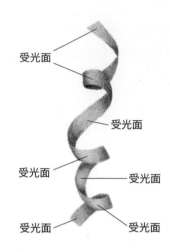

▲ 以螺旋狀緞帶說明受光面的位置與光影表現。

✎ 實作練習：捲曲的葉子

一起畫出葉子上柔和的光影轉折和立體感吧。這個練習一共使用了德爾文 Lightfast 三枝色鉛筆。

三枝色鉛筆當中，以葉綠為主色調，也是中間色調；香蕉黃為亮色調，畫在亮光處；暖土色為暗色調，用來強調陰影。

Step1
用葉綠色輕輕勾勒出葉子的輪廓線。

Step2
從主色調開始。用葉綠色以輕筆觸塗上底色，最亮的部分先留白。

◣ 實作練習：捲曲的葉子

Step3
用香蕉黃畫在受光最亮的部位上，並與主色調部分重疊。最左邊靠近葉柄的區域，也用香蕉黃與葉綠色重疊，記得避開陰影處。

Step4
用暖土色在陰影區塊疊色，在最上方也稍微塗上暖土色。這個部分不是最暗的，因此顏色不要上得太重。

Step5
前面步驟完成了色調分布。現在用葉綠色在葉子上疊色，呈現由亮到暗的柔和漸層。越亮的地方力道越輕。

Step6
用香蕉黃強調亮面的部分。

Step7
用暖土色強調陰影，尤其是葉子往內捲曲的地方。沿著邊線去加深顏色，更凸顯立體感。

Step8
用三枝筆繼續疊色和混色，畫出細節，尤其是葉脈和葉柄，雖然細小，也有豐富的明暗變化。

2.

立體感

我們平常所見的物體，大多可以用幾何形狀來簡化和組合，像是圓形、矩形、三角形等。即使是看似結構複雜的有機體如植物、動物，也可以用幾何形狀來組成大致的造型，然後再去細修出輪廓的細節。這些平面幾何形狀組合，加上光影明暗之後，就會呈現出視覺上的立體感。

◉ 圓球體

圓球體沒有折角，因此明暗的層次變化是柔和的漸層，在塗繪時特別要注意不同深淺的交界是無接縫的。碗形則是將圓球切成一半，中間則是中空的，這時光影的分布就和圓球體非常不同。

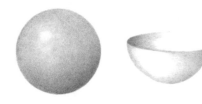

球體的光影明暗原則可以應用在任何球狀的物體，例如人和動物的頭部、蔬菜水果、圓形器皿等。

◉ 圓柱體

圓柱體可以看成是一個橢圓形結合一個矩形發展而成，畫出由亮到暗的光影漸層，可以表現出柱狀的弧度。這個形體的明暗原則，可以應用到任何柱狀物體，如動物的四肢、植物的莖幹等。

◉ 錐體

錐體是用三角形加上橢圓形發展而成的立體，類似圓柱體，因為沒有轉折面，所以要畫出柔和的明暗的變化。右邊的錐體是中空的，這個明暗的變化可以應用在喇叭形的花朵植物。

羊駝的身材圓滾滾的，用幾 ▶
何形狀來看，頭部是圓球體，
四肢與軀幹則是圓柱體，將
幾何形狀的原則應用在羊駝
的身體厚度，畫出深淺顏色
漸層，呈現出立體感。

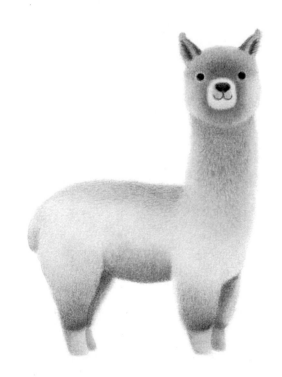

▼ 這幅作品運用了灰階底色技法，先用暗褐色在耳朵、頭部、身體部分，畫出整體的明暗分布，然後再用大地色系和中性色，畫出兔子的毛色與質感。

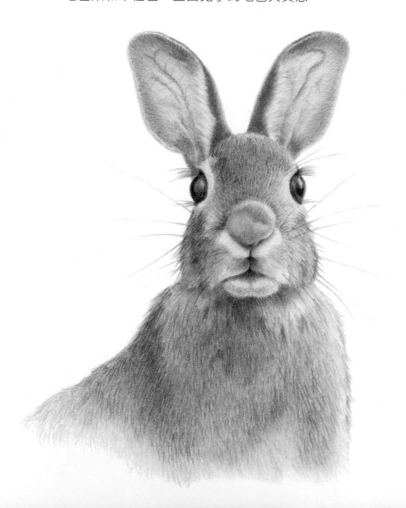

作品練習

在本章我們將結合前面講到的所有技巧，一起完成七件由
簡單至困難的完整作品。在每個作品中，我會帶入不同的
技巧練習，同時詳細說明使用的顏色和繪畫時的順序，幫
助你理解創作時的思路，並實際完成屬於自己的作品。

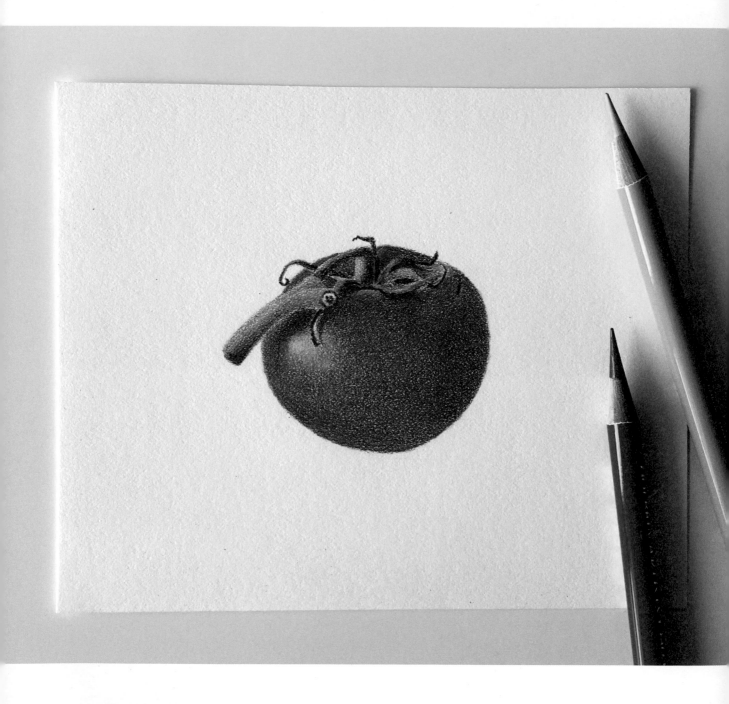

練習 1 / 番茄

這是一個光影和立體感技巧應用的練習，先由淺到深做出整體的明暗地圖，然後依據這個設定好的明暗分佈，再一層一層疊色，塗繪出自然柔和的色彩漸層，並表現出寫實的立體感。

◎ 色鉛筆　好賓 Holbein Artists' Colored Pencil

Canary Yellow 147 金絲雀黃	Pink 022 粉紅	Apple Green 251 蘋果綠	Yellow Ochre 153 黃赭
Orange 048 橘	Violet 441 紫羅蘭	Holly Green 264 冬青綠	
Scarlet 044 猩紅	Carmine 042 胭脂紅	Prussian Blue 268 普魯士藍	
Magenta 449 洋紅	Shell Pink 019 貝殼粉	Fresh Green 243 鮮綠	
Marigold 142 金盞花	White 500 白	Burnt Umber 180 焦褐	

◎ 畫紙　Stonehenge 白色版畫紙

Step 1.

番茄的主色調是偏橘色調的紅色，
在光線照射下，會透出淡淡的黃。
用「金絲雀黃」，避開最亮的高光點
和陰影的部分，整個番茄輕輕上一
層底色。

高光區域1

高光區域2

莖的陰影

陰影部分

Step 2.

用「橘色」輕輕疊在整個番茄部位，
但是避開最亮的高光區域。

※在有黃色底色的部分，橘色會顯得較亮，
　在沒有黃色底色的地方，橘色則顯得比較
　暗。這是因為在色相家族中，黃色是明度
　最高的顏色，任何與黃色相疊混合的顏
　色，都會變得比原色明亮。

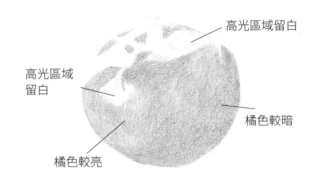

高光區域留白

高光區域
留白

橘色較暗

橘色較亮

Step 3.

用「猩紅色」疊色在陰影的部分，
由於現在已經看不出灰色的輪廓線
稿，因此可以稍微描出番茄周圍陰
影的輪廓去界定範圍，但要避免畫
明顯的輪廓線。

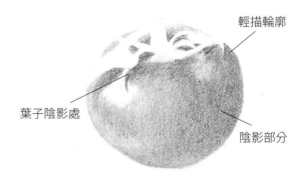

輕描輪廓

葉子陰影處

陰影部分

Step 4.

處理最暗面的區域，用「洋紅色」疊
在陰影處。完成這個步驟後，我們
就把明暗分佈的「地圖」畫出來了，
接下來進行每個部分的細節。

※陰影也有層次之分，因此在處理陰影時，
　也要仔細觀察細微的明暗差異，在較亮的
　陰影部分放輕筆觸。

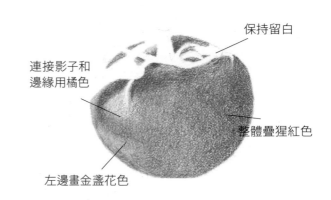

陰影最深

陰影漸淡

Step 5.

先從左邊開始，用「金盞花」沿著左
側邊緣最亮的部位疊色，可以與陰
影的周圍有一些重疊，讓亮色和暗
色融合，並往中間延伸到下方三分
之一處。在左上方邊緣也用這個顏
色去疊色，小心處理蒂的周圍。

用「橘色」疊在左側邊緣的亮色部分
與蒂的影子邊緣，讓影子跟番茄顏
色更融合。接著用「猩紅色」輕疊在
整個番茄上，左邊高光點也用非常
輕的筆觸掃上一層「猩紅色」。

保持留白

連接影子和
邊緣用橘色

整體疊猩紅色

左邊畫金盞花色

Step 6.

繼續用「金盞花」、「橘色」、「猩紅色」依照Step5.的脈絡交互疊色，加強整體顏色的飽和度，並且讓顏色柔和自然地融合在一起。

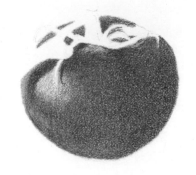

Step 7.

用「粉紅色」塗在左側高光的區域、靠近蒂的根部以及右上角原本留白的反光處。

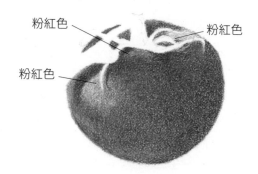

粉紅色

粉紅色

粉紅色

Step 8.

在蒂的影子和番茄右側最暗的陰影，用「紫羅蘭色」以非常輕的筆觸去疊色，加強明暗的對比。

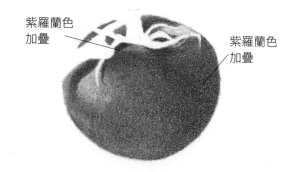

紫羅蘭色加疊

紫羅蘭色加疊

Step 9.

用「胭脂紅」去疊在番茄中間區域偏橘的地方，並連接右邊的陰影，中和橘色調。另外用這個顏色加強左下方的陰影，讓整體更有立體感。

※明暗的對比做出來後，感覺左半邊似乎太偏橘色調，因此用偏冷調的紅色去調整。

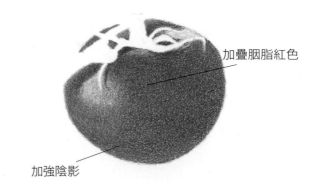

加疊胭脂紅色

加強陰影

Step 10.

在高光的輪廓邊緣，用「粉紅色」輕輕往內畫出柔和的漸層，然後用「貝殼粉」用拋光技巧打亮高光區域；再用「粉紅色」疊上微微的漸層。同樣方式處理右上角的高光區域，但是這塊反光會比左邊的高光區稍微暗一點。最後再用「白色」在左邊高光區的左側，用重力道做拋光，突顯出最亮的一個點。

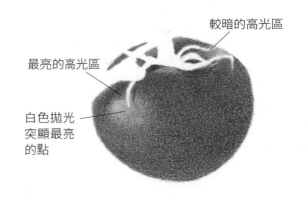

較暗的高光區

最亮的高光區

白色拋光
突顯最亮
的點

Step 11.

現在處理綠色莖和蒂的部分。
用「蘋果綠」先全部上一層底色。

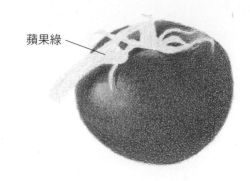

蘋果綠

Step 12.

用「冬青綠」畫在莖梗和蒂的陰影部
位，並且將每一片葉子的界線畫得
清楚一點。

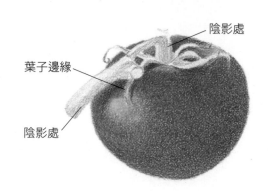

陰影處

葉子邊緣

陰影處

Step 13.

用「普魯士藍」加強陰影的部分，亮
的部分用「蘋果綠」和「鮮綠色」處
理，中間色調則用「冬青綠」，去融
合亮面與陰影。

※用不同顏色畫出綠色莖柱的立體感。

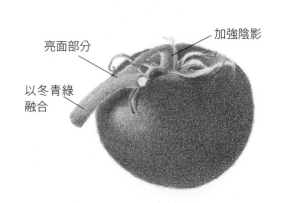

加強陰影

亮面部分

以冬青綠
融合

Step 14.

用「焦褐色」畫在莖的陰影中最暗的地方、莖的斷面以及蒂葉較為焦枯的末端。

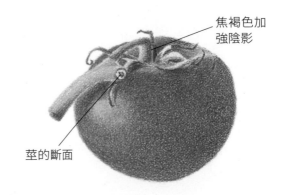

焦褐色加
強陰影

莖的斷面

Step 15.

用「蘋果綠」拋光莖的受光亮面，用「黃赭」畫出蒂葉焦黃部分的細節。然後再用「紫羅蘭」和「焦褐」，去加強番茄果實上陰影和影子的細節，檢查後完成最後的修飾。

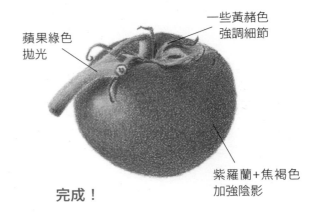

一些黃赭色
強調細節

蘋果綠色
拋光

紫羅蘭+焦褐色
加強陰影

完成！

作品線稿與參考照片 ▶

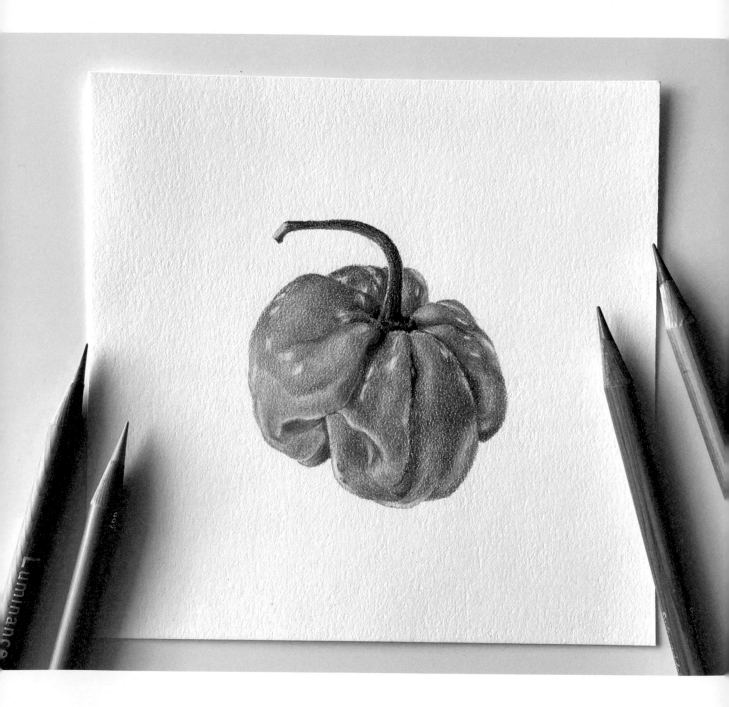

POINT ━━━━━● 白色色鉛筆的運用｜複雜的光影明暗｜果皮的光滑質感

練習
2 / # 牙買加辣椒

牙買加辣椒的形狀非常不規則，會造成細碎的明暗，乍看似乎複雜，然而只要先打好基本的明暗地圖底色，再一個區塊一個區塊的分批進行，就可以一步步重現細節。

◎ **色鉛筆**　卡達 Caran d' Ache Luminance 6901

White
001 白色

Prussian Blue
159 普魯士藍

Olive Brown
039 橄欖棕

Grass Green
220 草綠

Moss Green
225 苔綠

Naples Ochre
821 那不勒斯赭石

Spring Green
470 春綠

Olive Yellow
015 橄欖黃

Sepia
407 棕褐

Yellow Ochre
034 黃赭

Raw Umber
548 原棕

◎ **畫紙**　Stonehenge 白色版畫紙

◎ **其他工具**　Full Blender Bright 完全混色棒

Step 1.

用「草綠色」描繪輪廓線稿，接著先
處理辣椒果實。在高光的亮點塗上
「白色」，然後用「春綠」輕輕塗在
整個辣椒上，避開高光點。

※雖然在白紙上暫時看不出白色，但是當不
小心畫到這些反光點的時候，白色可以保護
這些區域不容易疊上其他顏色。

輪廓線

高光區域

高光區域

Step 2.

辣椒比較成熟的部分呈現淡淡的黃
綠色，先用「黃赭」輕輕刷上一層。
較生的部分偏藍綠色，用「普魯士
藍」疊在這些地方與最暗的陰影處。

※依照陰影深淺，調整普魯士藍的上色力
道。

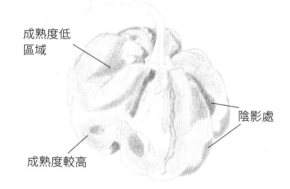

成熟度低
區域

陰影處

成熟度較高

Step 3.

辣椒最亮、最暗和不同色調的「分布
地圖」已完成，接下來用「草綠」為
中間色調，將整個辣椒果實疊上一
層顏色，避開高光白點。

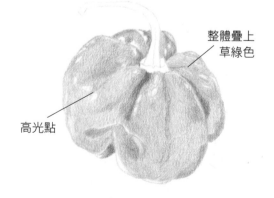

整體疊上
草綠色

高光點

Step 4.

開始處理細節。先從最上方的那瓣開始：用「苔綠」畫深色的部分，用「春綠」畫亮處。然後用「白色」塗抹在反光的地方，柔化反光邊緣。

※因為辣椒有比較複雜多變的凹凸，可以把它分成數個區塊，慢慢仔細處理。

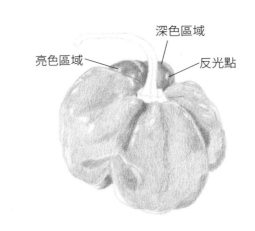

亮色區域　深色區域　反光點

Step 5.

處理左上方十點鐘方向這一瓣。一樣用「苔綠」畫陰影的部分，左上方突起處有淡淡的黃，用「春綠」色打亮，再用「橄欖黃」混色。

※在亮處與陰影的交界，可以重疊顏色，畫出柔和的漸層。

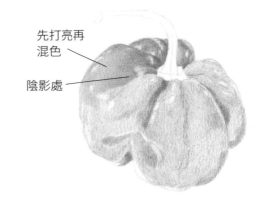

先打亮再混色　陰影處

Step 6.

九點鐘方向的區塊有強烈的凹陷與突起。用「草綠」和「苔綠」強調邊界，「春綠」與「橄欖黃」塗在亮處，畫出由暗到亮、顏色的漸層變化。

※邊界處避免只畫一道銳利的線條，而是往外畫出漸層，延伸到突起的反光部位。

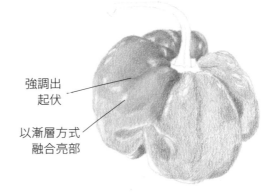

強調出起伏　以漸層方式融合亮部

Step 7.

辣椒側面八點鐘方向，是較亮的部位。先用「春綠」與「橄欖黃」混合，然後用「白色」疊上，推抹顏料。提亮同時，讓底下各層次顏色融合。

※卡達Luminance系列的色鉛筆很容易混色，白色覆蓋力很好，可以多利用白色來推抹顏料。

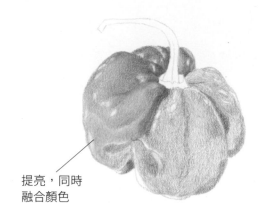

提亮，同時
融合顏色

Step 8.

正中間靠近蒂頭的位置有道很深的陰影。左邊比右邊稍亮，用「春綠」和「橄欖黃」混色；右邊則用「苔綠」混色，靠近蒂頭最暗，用「原棕」加深陰影。

※兩道陰影中間有一條非常細微的反光，可以用「白色」去打亮。

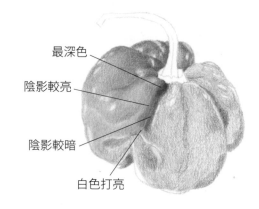

最深色

陰影較亮

陰影較暗

白色打亮

Step 9.

左下方底部有一處凹陷，用「春綠」和「橄欖黃」畫亮處，「苔綠」加深陰影。亮與暗交界處讓顏色重疊，並用「白色」塗抹，讓顏色融合。

※這邊一樣用「白色」去打亮邊緣的反光。

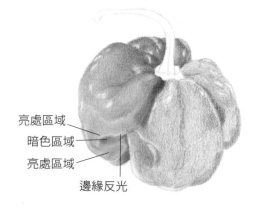

亮處區域

暗色區域

亮處區域

邊緣反光

Step 10.

處理右下方凹陷。與Step9.相同：
留白反光處刷上淡淡的「春綠」和
「橄欖黃」，再用「白色」去塗抹拋
光。底部反光處，用「橄欖棕」畫出
褐色斑點，再用「黃赭」塗抹凹陷中
央與底部邊緣中間的陰影。

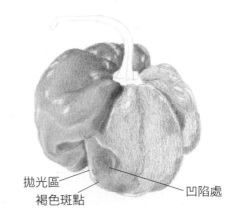

拋光區
褐色斑點
凹陷處

Step 11.

在中間這瓣整個塗上「橄欖黃」，避
開高光白點。

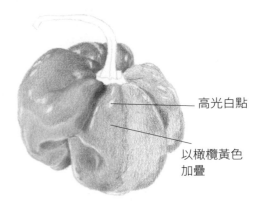

高光白點

以橄欖黃色
加疊

Step 12.

繼續處理中間這一瓣。用「苔綠」加
深陰影，用「春綠」提亮中間突起比
較亮的部位。

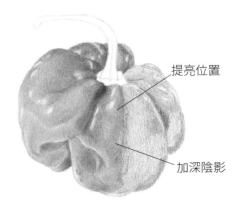

提亮位置

加深陰影

Step 13.

進行下一瓣。用「橄欖黃」塗滿一層，用「草綠」疊在較綠的右半部，用「苔綠」畫出陰影。靠左側邊緣上方，用「原棕」畫出較深的紋路，再用「苔綠」將紋路從中段延伸到下方，用「春綠」提亮右下方反光處，靠近底部的邊緣反光則用「橄欖黃」。中間用「黃赭」疊色。最後用「白色」在幾處較亮的部位，用稍重的力道去推抹混色和拋光。

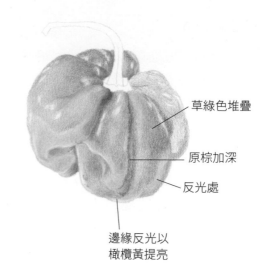

草綠色堆疊

原棕加深

反光處

邊緣反光以
橄欖黃提亮

Step 14.

下一瓣用「春綠」塗在上、下較亮的部位。用「橄欖黃」與左側普魯士藍處混合；下方邊緣比較暗的陰影，也用「橄欖黃」疊色。

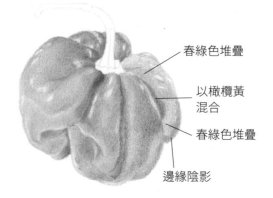

春綠色堆疊

以橄欖黃
混合

春綠色堆疊

邊緣陰影

Step 15.

用「苔綠」強調兩瓣辣椒間邊線的陰影；右上方和底部邊緣較暗的區域，也用「苔綠」疊色並畫出細節。

※畫完後會發現顏色較淺的區域這時顯得太亮，可以用「苔綠」以非常輕的筆觸輕輕刷上，降低明度並且統一色調。

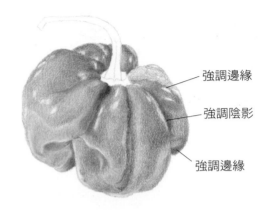

強調邊緣

強調陰影

強調邊緣

Step 16.

用「白色」塗抹在這一瓣的亮處拋光，並柔化亮面與暗面交接的邊緣界線。

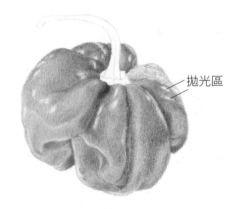

拋光區

Step 17.

最後這一瓣的亮處用「春綠」和「橄欖黃」疊色，用「苔綠」塗在陰影部位，並用「原棕」強調靠近蒂頭最深的陰影邊緣。

※一樣用「白色」拋光亮處，並柔化反光的邊緣界線。

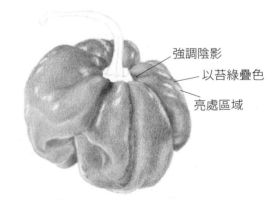

強調陰影

以苔綠疊色

亮處區域

Step 18.

接下來處理辣椒梗。先用「春綠」和
「橄欖黃」混合，在中段與上方左半
畫出黃綠底色。

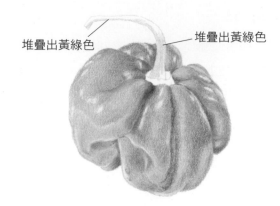

堆疊出黃綠色

堆疊出黃綠色

Step 19.

用「橄欖棕」畫滿剛剛的留白處。可
與剛剛的黃綠色重疊，並且用線條
筆觸，畫出木質紋路。

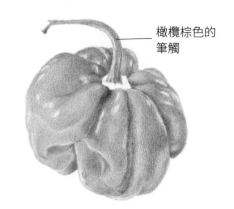

橄欖棕色的
筆觸

Step 20.

用「苔綠」以線條筆觸，加深梗的整
體顏色。末端切面以「那不勒斯赭
石」來畫。用「原棕」加深梗根部的
陰影和紋理線條。

※以不同輕重力道的筆觸使用「原棕」，在
　梗的根部畫出細微的明暗變化。

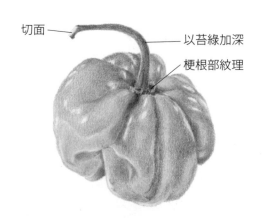

切面

以苔綠加深

梗根部紋理

Step 21.

用「棕褐」強調梗底部上緣與下緣最深的陰影部分，藉由提高明暗的對比度，製造強烈的戲劇效果和立體感。

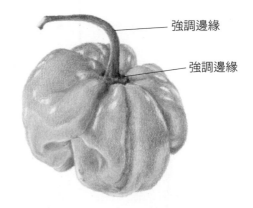

強調邊緣

強調邊緣

Step 22.

用「橄欖黃」和「苔綠」修飾所有高光輪廓，柔化輪廓並將留白範圍縮小，讓反光看起來更自然。

※最後可以用混色棒或混色筆，將辣椒果實的部分整個拋光，抹平筆觸，並讓顏色全部融合，更凸顯光滑的質感。梗的部分則不拋光，保留筆觸線條的木質感。

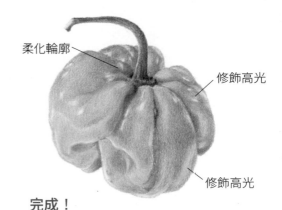

柔化輪廓

修飾高光

修飾高光

完成！

作品線稿與參考照片 ▶

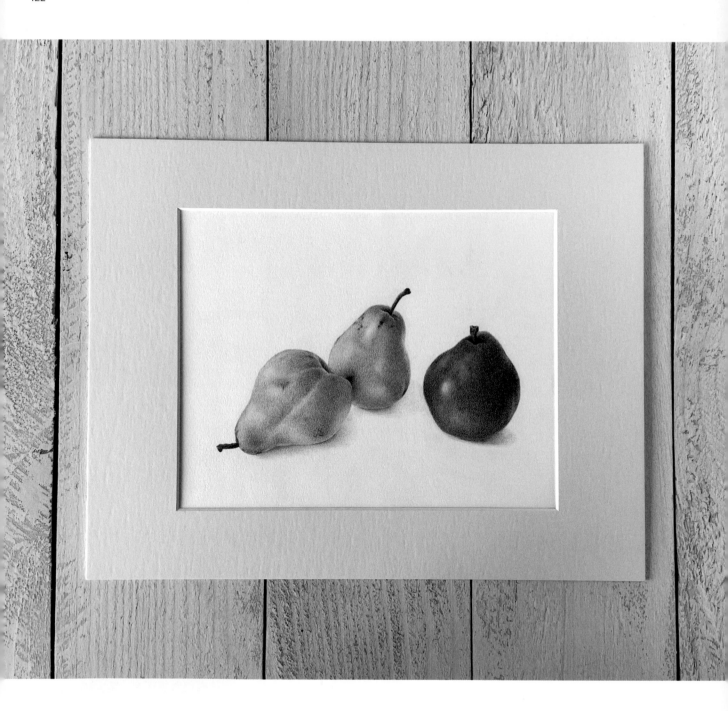

POINT ●—— 色階底色技法｜明暗部色彩觀察｜固有色練習

練習
3 / # 西洋梨

選擇跟物體固有色相關的顏色，來練習第4章的色階底色技法吧。先留心觀察細微的明暗變化，找出哪裡是最亮的，哪裡是最暗的，哪裡又有光線反射。另外，影子不是純黑色或灰色的，而會受到物體顏色的影響，通常會帶有淡淡的物體固有色。

◉ **色鉛筆**　輝柏 Faber-Castell Polychromos

Ivory 103 象牙白	May Green 170 五月綠	Scarlet Red 118 猩紅	Raw Umber 180 原棕
Cream 102 奶油	Earth Green Yellowish 168 大地綠黃色調	Dark Red 225 暗紅	Walnut Brown 177 胡桃棕
Cadmium Yellow Lemon 205 鎘黃檸檬	Earth Green 172 大地綠	Magenta 133 洋紅	Dark Sepia 175 暗褐
Cadmium Yellow 107 鎘黃	Light Flesh 132 淺膚	Caput Mortuum 169 紫棕	Cold grey II 231 冷灰2
Green Gold 268 綠金	Medium Flesh 131 中膚	Terracotta 186 磚色	Warm Grey IV 273 暖灰4

※事先以霹靂馬 Prismacolor Verithin 的 Cool Grey 70% 描繪輪廓線

◉ **畫紙**　Stonehenge 白色版畫紙

※ 事前準備：明暗層次的觀察

西洋梨是由圓球體組成的形體，明暗變化和緩，亮與暗區塊的分界也是模糊的，不會有強烈和突然的明暗對比。因此從亮面到暗面，盡量畫出柔和的過渡。我們先從兩顆綠色西洋梨開始。

上色前，先找出西洋梨最暗的地方和最亮的地方，亮的地方先留白，從暗的部位開始著手。上底色時，筆觸盡量放輕，避免一次就把顏色畫得太重，如果暗度不夠，再一層一層慢慢加深即可。

光源來自左方，因此直接受光的左上側是最亮的部分；背光的右下側則較暗。需注意右下側會有從桌面反射上來的微微反光，因此在西洋梨的右下側邊緣，需要留一道淺淺的反光，這道反光會比直接受光的左半部稍微暗一點。

位在後方的西洋梨，雖然左上半部有直接接受到光源照射，但是左下半部跟前面的西洋梨很貼近，會被前面的梨遮住光線，因此會有較暗的陰影。

Step 1.

以「大地綠」畫出兩顆黃綠色西洋梨的色階底色，抓出大致的明暗。

※大地綠在色彩地圖中屬黃綠色家族，帶有一點灰色，用來做底色不會太重或太突出。

Step 2.

繼續使用「大地綠」，描繪出更細微的明暗變化。加深西洋梨頭部和底部凹陷處，凹陷處邊緣先留白。慢慢縮小反光的部分，最亮的部位也要輕輕刷上一層顏色。

※在底色階段，我們要觀察和表現的是西洋梨的光影，因此先不用在意顏色變化。

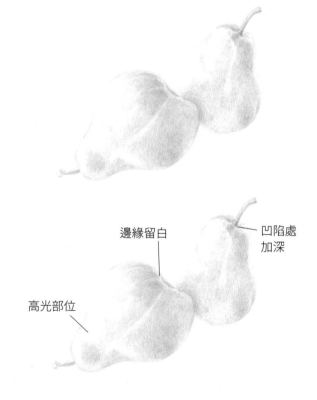

邊緣留白

凹陷處加深

高光部位

Step 3.

用「洋紅」進行右邊紅色西洋梨的色階底色。將整顆梨分成亮與暗兩大塊，以同一力道畫出暗部，左中亮面先留白。一層一層加深顏色。

※紅色西洋梨本身顏色比較深，用紅紫色家族的洋紅色打底，重塗時會帶出其中的紫色調，可以凸顯紅色梨陰暗的部分；亮面則放輕力道。

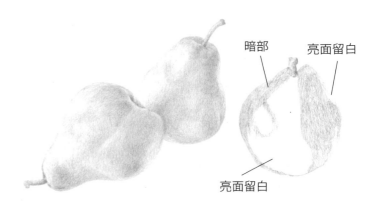

暗部
亮面留白
亮面留白

Step 4.

繼續用「洋紅」完成更細微的明暗變化。左右兩側邊緣較暗，中間相對較亮，最亮的反光則落在中間偏左處。在西洋梨左側邊緣有一道細微的反光，因此顏色要畫得淺一點。

※紅色西洋梨形狀比較圓，也不像前面兩顆那麼多凹凸弧度的變化，因此光影變化相對單純，明暗對比也較小。

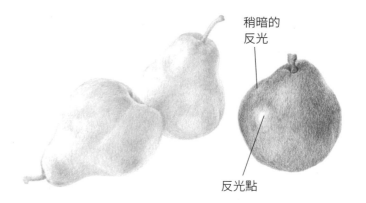

稍暗的反光
反光點

Step 5.

西洋梨底部接觸的桌面，會有淡淡的影子。陰影通常是冷色調，因此先用「冷灰2」，沿著梨的底部畫出淡淡的影子底色。完成色階底色。

※越接近物體，影子越暗；越遠離物體，影子越淡。在自然散光下，影子通常是淡而柔和的，不會有強烈銳利的輪廓線，因此外圍輪廓的顏色要漸漸虛化。

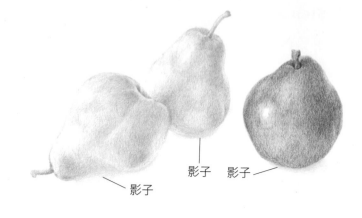

影子　影子

影子

Step 6.

從左邊兩顆西洋梨開始處理疊色。它們的顏色是黃綠色透著青綠，先用冷色調的「鎘黃檸檬」，用輕筆觸整個刷上一層。

※冷色調的黃跟大地綠底色重疊後，會變成淺黃綠色。

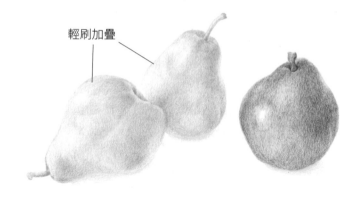

輕刷加疊

Step 7.

用「五月綠」疊在西洋梨表面較暗的部分，包括左邊西洋梨頭部、中間凹下去的線條邊緣、中間西洋梨的頭部。下筆力道保持輕柔。

※最左邊的西洋梨表面暗部的顏色偏綠，亮部顏色則偏黃。

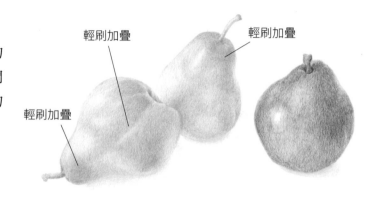

輕刷加疊　輕刷加疊

輕刷加疊

Step 8.

用「鎘黃」疊在兩顆綠色西洋梨表面偏黃色調的部位，但避開最亮反光的幾個區域。

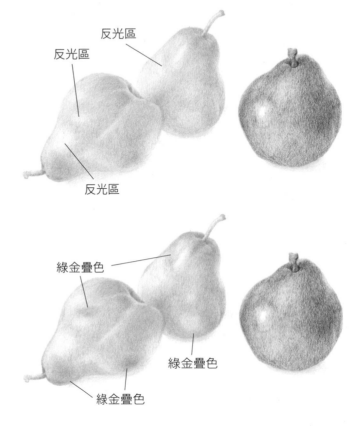

反光區

反光區

反光區

Step 9.

以「綠金」在兩顆綠色西洋梨比較陰暗的區域疊色，畫出更暖的色調，包括兩側邊緣、果蒂與果實交接處，以及底部和表面有凹陷的地方。

綠金疊色

綠金疊色

綠金疊色

Step 10.

用「大地綠黃色調」在偏綠區域疊色，提高綠色彩度。左邊的梨整體較綠，後面的梨則只需塗抹頭部。避開深色區塊（**Step 9.**的綠金色），用「鎘黃檸檬」整體上色。

※用鎘黃檸檬一邊疊色一邊混色，塗抹底下各層的顏料，讓顏色融合在一起，並讓顏料填滿紙張的紋理之中。

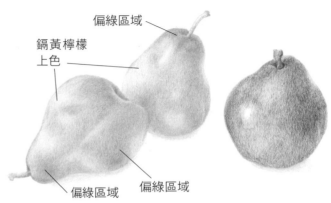

偏綠區域

鎘黃檸檬
上色

偏綠區域

偏綠區域

Step 11.

用「磚色」輕塗在中間西洋梨的右半部、與左邊西洋梨接觸的部分。同樣用「磚色」疊在左邊西洋梨頭部、底部凹陷部位，並畫出梨子表面上的褐色斑點。

※右邊的紅色西洋梨因為光線，會反射出很幽微的反光，並在中間的西洋梨右半部投映出一層淡紅色，讓顏色變得較暖。

Step 12.

用「原棕」畫出梨子表面形狀不規則的斑點、壓痕，以及梨梗。用「胡桃棕」點綴地加在表面斑點、壓痕的深色處，並描繪梨梗的暗面。

※梨梗是圓柱狀，上半、左半較亮，先用原棕色淡淡刷上一層後，再用胡桃棕畫暗部，並與原棕融合成由淺到深的漸層，表現出圓柱立體感。

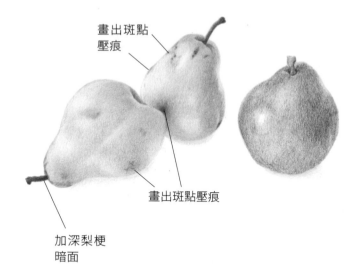

斑點

磚色加疊

磚色加疊

磚色加疊

畫出斑點壓痕

畫出斑點壓痕

加深梨梗暗面

Step 13.

用「大地綠黃色調」、「鎘黃檸檬」和「五月綠」，在左邊西洋梨較亮、較綠的部位疊色。暗色和偏暖色調的地方，則用「鎘黃」、「綠金」和「磚色」依序加深。

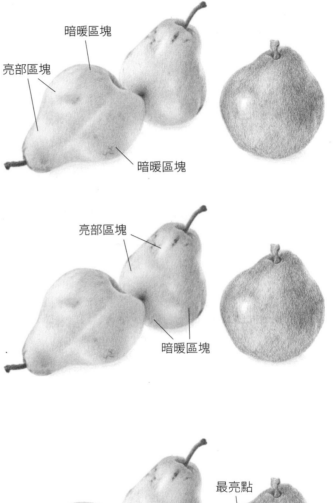

暗暖區塊

亮部區塊

暗暖區塊

Step 14.

依照Step 13.的上色方式，一層層疊出中間西洋梨的顏色，繼續加強整體色彩飽和度。

亮部區塊

暗暖區塊

Step 15.

開始畫紅色西洋梨。左半部高光部分先留白，沿著最亮點的周圍塗上「淺膚」，然後混合「奶油」，將黃色調延伸到左下半，形成淡淡的暖黃色。

※雖然紅色西洋梨的主色調是暗紅色，但在表皮底下透著淡淡的黃色，高光的地方帶著一點粉色調，右半陰影的部分則是暗紫紅色，擁有很豐富的色彩變化。

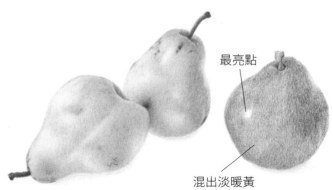

最亮點

混出淡暖黃

Step 16.

用「磚色」塗在紅色西洋梨左側陰影的地方，不過要注意別塗到邊緣的反光處。同樣用「磚色」畫在右側上方，增添一點暖橘色調。

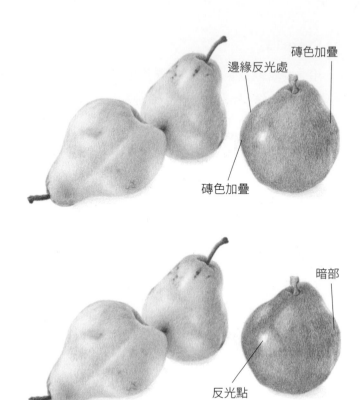

邊緣反光處
磚色加疊
磚色加疊

Step 17.

開始畫出梨子的紅色調。先空出反光、以及右邊三分之一比較暗的部分，將其他中間色調的區域疊上「中膚色」。

※梨子的紅不是很鮮豔的紅，而是帶了一點霧面感覺的暗紅色，用中間深度的膚色與洋紅底色混合，可以畫出這種低彩度的暗紅色。

暗部
反光點

Step 18.

將「暗紅」塗在右側反光周圍，以及右側邊緣下半部最暗的地方。同樣使用「暗紅」，輕輕加在左半部西洋梨比較紅、比較深的地方。

※當畫到與淺色、黃色調的邊緣時，可以將暗紅色重疊上去，讓淺色與深色的交界柔和地融合在一起。

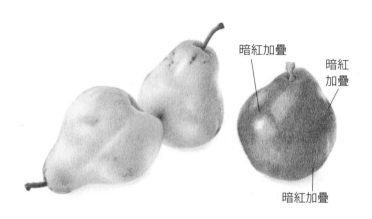

暗紅加疊
暗紅加疊
暗紅加疊

Step 19.

用「紫棕」加深紅色西洋梨左右兩側的陰影部分。蒂頭周圍先用「磚色」提亮，靠近梗底部凹陷的地方，則用「紫棕」加深。

※畫上紫棕色後可以讓梨子的明暗更細緻、也更有立體感。西洋梨是個圓球體，越往中間光影越亮，因此要留意畫出從暗到亮的變化。

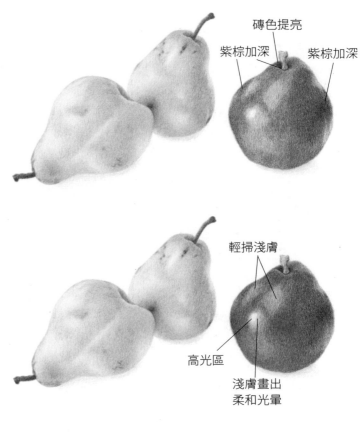

磚色提亮

紫棕加深　　紫棕加深

Step 20.

紅色西洋梨帶有淡淡粉紅色，因此輕輕在所有反光區域掃上「淺膚」。避開高光處的中間不上色，在周圍用「淺膚」畫出柔和光暈的感覺。

輕掃淺膚

高光區

淺膚畫出
柔和光暈

Step 21.

用「象牙白」在紅色西洋梨的幾個亮處做拋光。稍微加重一點點力道，去推抹混合底下的顏料，讓多層顏色融合。

※拋光步驟最好在已經上了多層顏料之後再進行。

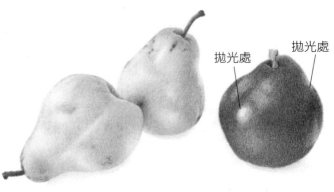

拋光處　　拋光處

Step 22.

用「猩紅」和「磚色」，去增加左半邊色彩的飽和度。用「猩紅」、「洋紅」和「中膚」塗在反光部分，使之與周圍色彩自然融合。用「紫棕」加深右側陰影。

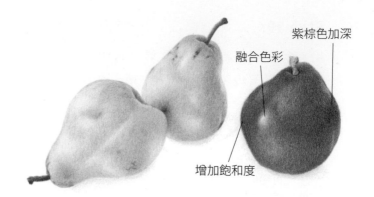

融合色彩

紫棕色加深

增加飽和度

Step 23.

處理梨梗。先用「磚色」塗上一層，再用「原棕」疊色混合。頂端的凹陷與右側陰影使用「胡桃棕」，最後用「暗褐」畫出與果實交接處最深的陰影。

※可以用「象牙白」在梨梗頂端凹陷的邊緣上畫出淡淡反光。

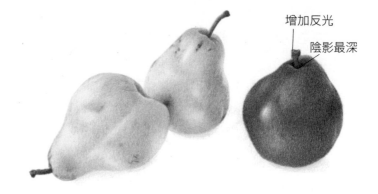

增加反光

陰影最深

Step 24.

檢視整體哪裡需要再加強，尤其是三顆西洋梨的色彩飽和度與明暗是否一致。中間西洋梨的右側，可以用「磚色」去加深一點暖色調。

※如果立體感不足，可以繼續用前面使用的顏色去疊加。

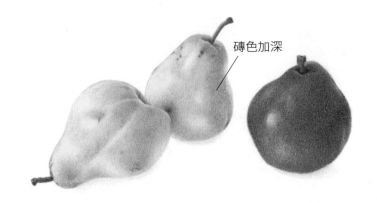

磚色加深

Step 25.

處理影子。綠西洋梨底部依序用「磚色」、「綠金」、「鎘黃檸檬」疊色，每個顏色都比上一個往外畫出更大範圍，最後用「暖灰4」加深西洋梨底部。紅色西洋梨底部先用「暖灰4」畫出暗影，並往右邊畫出弧度。依序用「原棕」、「紫棕」疊在暖灰色上並往右延伸。最後用「冷灰2」畫最外圍的影子。

※最左邊西洋梨的右端翹起，沒有直接接觸桌面，因此影子較淡。紅色西洋梨的影子顏色較暖也較暗，當影子離西洋梨越遠，顏色會越淡且越冷。

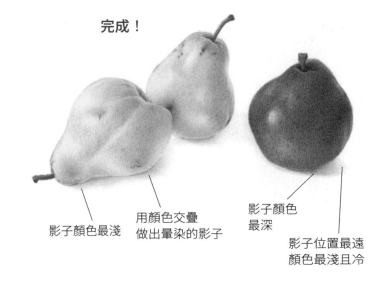

完成！

影子顏色最淺

用顏色交疊做出暈染的影子

影子顏色最深

影子位置最遠顏色最淺且冷

作品線稿與參考照片 ▶

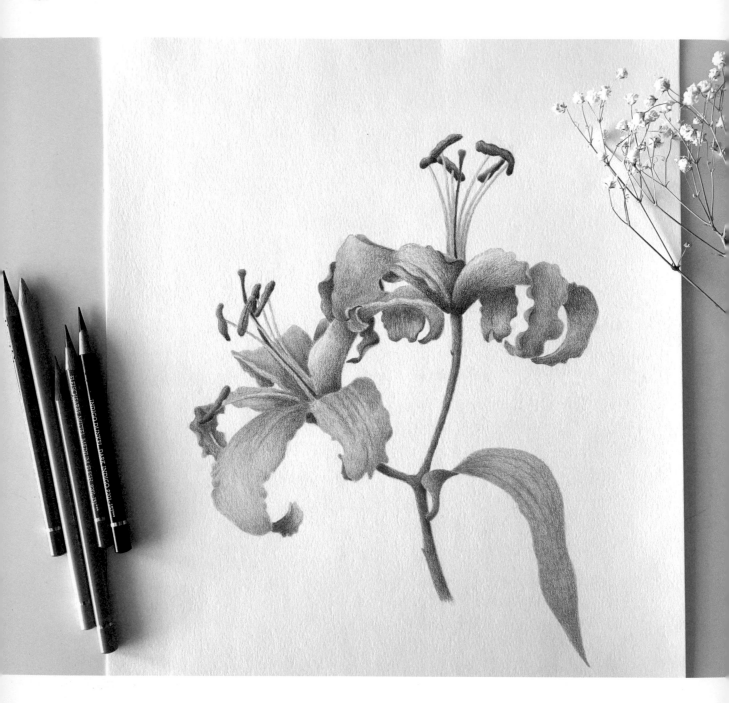

POINT ────● 創意配色｜以冷暖色表現光影｜複雜造型

練習
4 / 百合

這幅畫的練習重點是造型複雜捲曲的花瓣，以及跳脫固有色的創意配色運用。我將使用
的顏色設定為三組：花瓣與花蕊、柱頭是橘紅的暖色調；花瓣背面與花莖為偏紫的冷色
調；葉片、花絲為相互呼應的黃色。

◉ **色鉛筆** 輝柏 Faber-Castell Polychromos

Ivory
103 象牙

Naples Yellow
185 那不勒斯黃

Beige Red (Light flesh)
132 米紅

Salmon (Dark Flesh)
130 鮭魚紅

Deep Scarlet Red
219 深猩紅

Terracotta
186 磚色

Burnt Sienna
283 焦赭

Earth Green
172 大地綠

Prussian Blue
246 普魯士藍

Dark Indigo
157 暗靛青

◉ **畫紙** Stonehenge 白色版畫紙

Step 1.

花瓣正面先用「鮭魚紅」輕輕勾勒出
輪廓，花瓣背面和葉子、花莖則用
「大地綠」畫出輪廓。花瓣正面靠近
花心的部分，使用「普魯士藍」畫出
陰影。

※用不同顏色區分輪廓線，方便之後上色
　時不會搞混用色位置。雖然藍色屬於冷
　色調，但是接下來會跟紅色調混合成為
　紫色，選用普魯士藍是因為它是偏暖的藍
　色，之後與暖色混色時，色彩效果會比較
　乾淨。

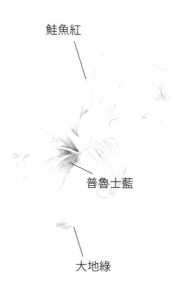

鮭魚紅

普魯士藍

大地綠

Step 2.

用「鮭魚紅」在左邊百合的花瓣正面
上色，靠近花心的地方會和剛剛的
「普魯士藍」混合出紫色。接著用
「大地綠」在花瓣背面、花莖和葉子
上畫出陰影。

※用鮭魚紅畫花瓣時，筆觸需順著花瓣的生
　長方向，並做出一些留白，去表現出花瓣
　上的摺紋。

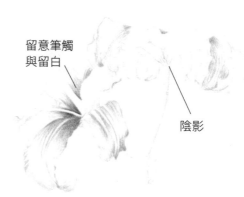

留意筆觸
與留白

陰影

Step 3.

用「那不勒斯黃」在花瓣的明亮處上
色，與紫色部分有些重疊，一方面
做出漸層的效果，一方面也可以讓
整體顏色融合。用「象牙」塗在最亮
的部分。

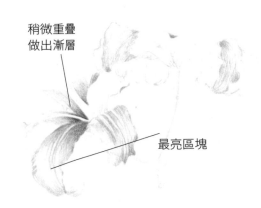

稍微重疊
做出漸層

最亮區塊

Step 4.

用「米紅」在淺黃的部分疊色，混合
出淺橘黃色。再用「鮭魚紅」疊在陰
影的部分，並沿著邊緣做出漸層，
強調花瓣波浪狀的造型。

米紅加疊混色

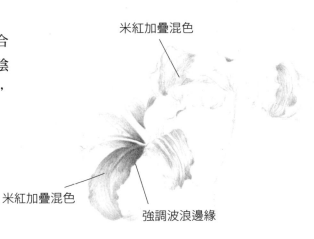

米紅加疊混色

強調波浪邊緣

Step 5.

繼續用「米紅」和「鮭魚紅」，將所有花瓣的正面塗上顏色。完成這個步驟後，所有花瓣正面的基礎色調就確定了。

※花瓣的混色結果取決於顏色比重。用比較多的黃色系，花瓣顏色就會偏橘色；減少黃色則會偏紅色調。不妨自由發揮，調整出喜歡的色彩。

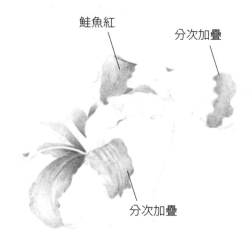

鮭魚紅

分次加疊

分次加疊

Step 6.

處理花瓣背面。以「大地綠」為最主要的中間色調，用「暗靛青」畫陰影，靠近花心的最暗處，用「深猩紅」疊在暗靛青上，混合出暗紫色。靠近左側受光較多，用「象牙」疊在大地綠上打亮。

※除了用不同明度的顏色處理明暗，也可藉由控制下筆力道的輕重，用同樣的顏色製造出不同彩度。陰影部分加重力道，光亮部分則用輕一點的筆觸上色。

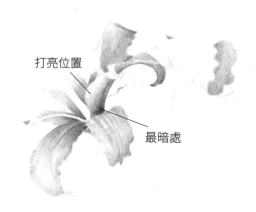

打亮位置

最暗處

Step 7.

繼續用Step 6.使用的「大地綠」、「暗靛青」、「深猩紅」，以相同的上色方法，處理左邊這朵百合的所有花瓣背面。

※最左邊花瓣背面有一條鼓起，請先留白。

邊緣打亮

花瓣背面

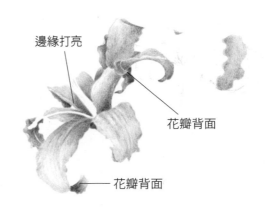

花瓣背面

Step 8.

進行右邊百合的花瓣背面。先以「大地綠」順著花瓣的紋路畫出線條，製造出陰影部分。

畫出線條紋路

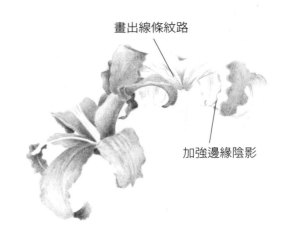

加強邊緣陰影

Step 9.

用「暗靛青」疊在大地綠上。注意使
用暗靛青的是陰影較深處，如花瓣
重疊的邊緣或捲曲的尾端，請加深
這些部分，並將需要畫亮色的地方
先留白。

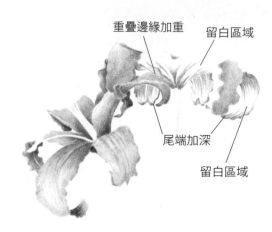

重疊邊緣加重　　留白區域

尾端加深

留白區域

Step 10.

接下來處理靠近中間的花瓣背面。
用「大地綠」塗繪出主要色調，再使
用「象牙」疊在比較亮的地方。

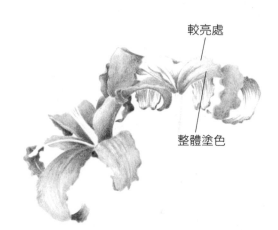

較亮處

整體塗色

Step 11.

花瓣底部使用「深猩紅」和「暗靛青」交互疊色，去強調底部的陰影，並且提高亮色與暗色的對比度，呈現立體感和戲劇效果。

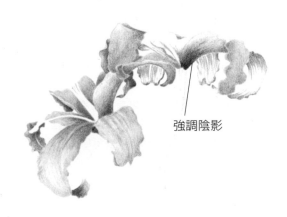

強調陰影

Step 12.

重覆Step 10、Step 11，為其他的花瓣背面上色。特別在花瓣底部和翻折處加強陰影，做出明暗的對比。

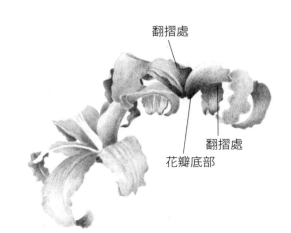

翻摺處

翻摺處

花瓣底部

Step 13.

完成所有的花瓣背面。描繪時要記
得花瓣不是平面的，把它想成是圓
錐體，讓光影的變化有柔和的漸
層，會更有立體感。

※這時可以繼續用大地綠、象牙、深猩紅、
　暗靛青，回過頭去修飾左邊花瓣背面的陰
　影與漸層，交疊處也以明暗做出界線。

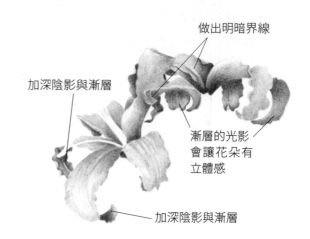

做出明暗界線

加深陰影與漸層

漸層的光影
會讓花朵有
立體感

加深陰影與漸層

Step 14.

加強花瓣正面的飽和度和細節。先
用「磚色」去強調花瓣邊緣與皺摺，
如果需要加深陰影，可以用「普魯士
藍」混合疊色。

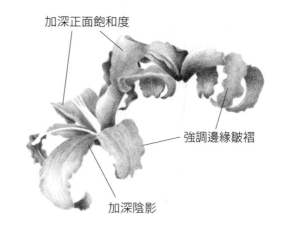

加深正面飽和度

強調邊緣皺褶

加深陰影

Step 15.

我希望為正面花瓣帶出更多粉橘感，整體先用「磚色」輕輕掃上。反光部分用「米紅」與「象牙」混合，花瓣邊緣與皺摺用「鮭魚紅」稍微疊色，帶出更多橘紅色調。

※右邊正面花瓣的皺褶邊緣，可以再疊上「普魯士藍」加深陰影。

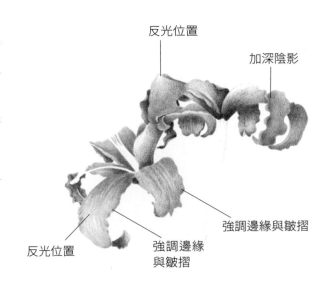

反光位置

加深陰影

強調邊緣與皺摺

反光位置

強調邊緣與皺摺

Step 16.

完成花瓣之後，接下來上色花蕊。先在雄蕊的花藥上輕輕塗上一層「磚色」。

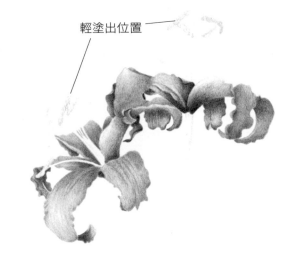

輕塗出位置

Step 17.

用「深猩紅」在花藥邊緣和陰影處疊色，畫出第一層陰影。

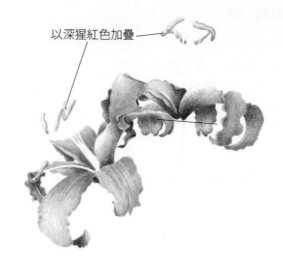

以深猩紅色加疊

Step 18.

在邊緣和部分中間凹槽處疊上「焦赭」，強調陰影最暗的部分。

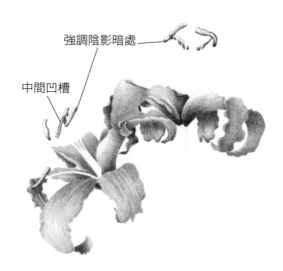

強調陰影暗處

中間凹槽

Step 19.

在整個花藥塗上「磚色」並推抹，把下層的各種顏色混合。

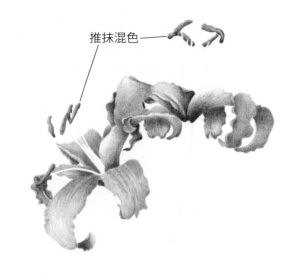

推抹混色

Step 20.

用「深猩紅」去柔化亮面和暗面的交界處，讓明暗變化更柔和，完成花藥的上色，也加強立體感。

※花藥前後相疊處也可用「深猩紅」加強陰影，做出區隔。

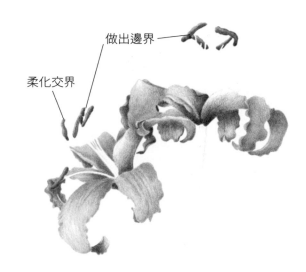

做出邊界

柔化交界

Step 21.

接下來畫花絲和花柱。用「那不勒斯黃」描繪花絲整體，花柱則用「大地綠」描出。

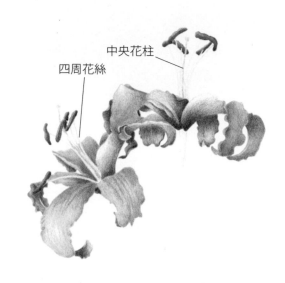

中央花柱

四周花絲

Step 22.

在花柱頂端的柱頭，用「那不勒斯黃」上色，花柱再用「普魯士藍」混合疊色。花絲用「大地綠」畫出陰影。

※柱頭是個圓球體，可以用「磚色」在右側和下方塗上陰影，畫出立體感。

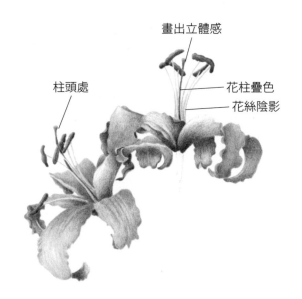

畫出立體感

柱頭處

花柱疊色

花絲陰影

Step 23.

接著處理花莖。這邊的主色調採用
藍紫和紅紫，跟百合花做出區隔。
花莖的右側先以「鮭魚紅」畫出陰影
的範圍。

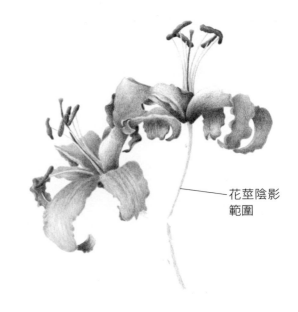

花莖陰影
範圍

Step 24.

再用「大地綠」畫在主要花莖的左
側，以及左邊花莖上方較明亮的部
分。

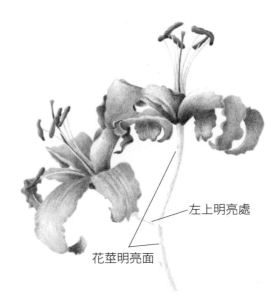

左上明亮處

花莖明亮面

Step 25.

使用「暗靛青」和「鮭魚紅」交互疊
色。可以特別強調陰影最暗的部
分，像是靠近花瓣底下、葉子接觸
到花莖的地方，以及右側邊緣。

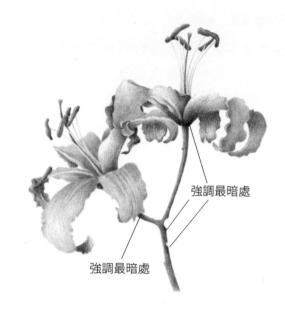

強調最暗處

強調最暗處

Step 26.

我想讓葉子和花蕊的顏色相互呼
應，並且跟百合花的色調做出區
隔，因此以暖黃色調為主。首先，
用「那不勒斯黃」在整片葉子塗上一
層淡淡的底色。

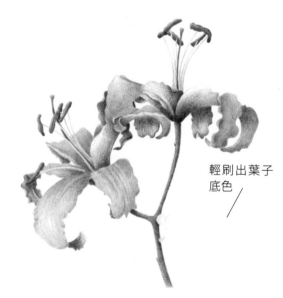

輕刷出葉子
底色

Step 27.

在葉子背面用「大地綠」，力道由重到輕、由右往左畫出柔和的陰影漸層，最左側保留黃色，再用「暗靛青」加深葉子背面上緣和葉柄底部的陰影。

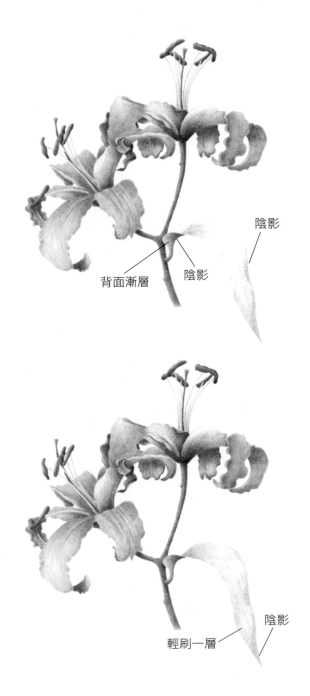

陰影

背面漸層　　陰影

Step 28.

葉子正面用「大地綠」，在葉緣和尾端畫上淡淡的陰影，表面也輕輕刷上一層「大地綠」。

陰影

輕刷一層

Step 29.

繼續用「那不勒斯黃」疊色，並在葉片兩側輕輕刷上一層「磚色」。

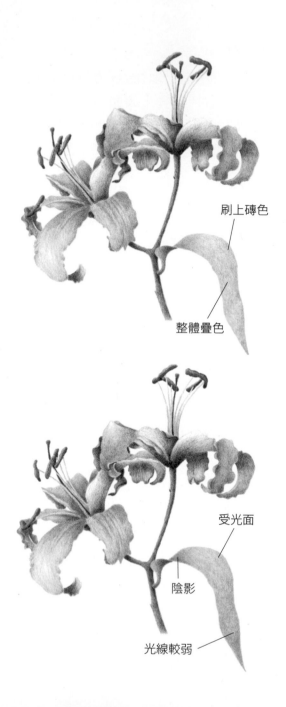

刷上磚色

整體疊色

Step 30.

繼續以「磚色」在葉片正面疊色，混合出暖黃色調，同時強調陰影。須注意葉片正面光照處會比較亮，因此要減少磚色，增加那不勒斯黃。

受光面

陰影

光線較弱

Step 31.

把「磚色」的筆尖削尖，輕輕畫出淡
淡的葉脈。葉面線條要順著葉片彎
曲的弧度，並且注意盡量保持柔和
的筆觸。完成這幅作品。

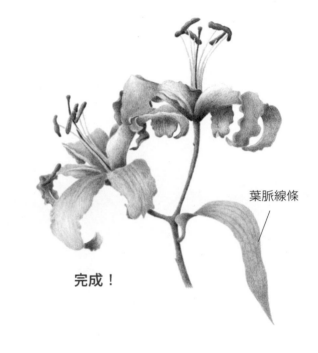

葉脈線條

完成！

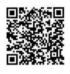

◀ 作品線稿與參考照片

※ 延伸作品

描繪植物時，如果遇到前後重疊
的花瓣或葉子，由於顏色相同，
往往很難分辨。常見的錯誤是以
很深的輪廓線畫出邊緣，而比較
自然的做法，是用明暗對比做出
上下區別。例如，把上方花瓣畫
得較亮或較淺，重疊處和下方花
瓣則以暗色處理。

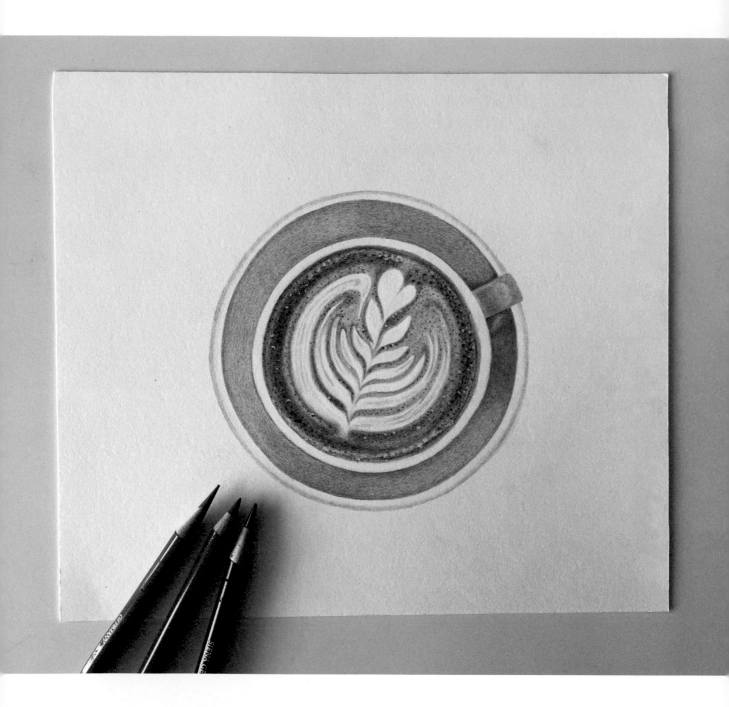

POINT ────── 咖啡表面的小氣泡｜瓷器的反光與質感｜和諧的配色

練習
5 / # 拿鐵咖啡

這是一個質感與色彩的對比練習，咖啡表面的小氣泡和牛奶綿密的質感，對比杯盤瓷器光滑冷硬的質感。此外，採用了簡單的兩個冷暖色系，明亮的藍綠色，搭配溫暖的褐色調，形成和諧的顏色對比。

🖊 **色鉛筆**　卡達 Caran d' Ache Pablo(PB)、輝柏 Faber-Castell Polychromos(FC)

Light Ochre PB-032 淺黃褐	Burnt Siena FC-283焦赭	Bluish Turquoise FC-149 藍綠松石	White FC-101 白色
Hazel PB-053 榛果	Cinnamon FC-189 肉桂	Emerald Green FC-163翡翠綠	Cold Grey I FC-230冷灰 1
Mahogany PB-067桃花心木	Dark Sepia FC-175暗褐	Cream FC-102 奶油	Cold Grey III FC-232冷灰 3
Chestnut PB-057 栗色	Phthalo Green FC-161 花青綠	Ivory FC-103 象牙	
Sanguine FC-188血紅	Chrome Oxide Green Fiery FC-276 氧化鉻綠		

🖊 **畫紙**　Stonehenge Aqua Hotpress 熱壓水彩紙

🖊 **其他工具**　色鉛筆專用白色鈦粉、色鉛筆專用紋理修飾液

Step 1.

使用「淺黃褐」描出拉花的形狀，用
「血紅」描出咖啡和杯緣交界的圓弧
界線。

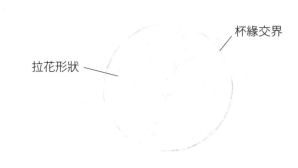

拉花形狀　　　　杯緣交界

Step 2.

以細密橢圓小圈的筆觸，用「淺黃
褐」輕塗在咖啡混合奶泡的區域。中
間白色拉花圖案部分請先留白。

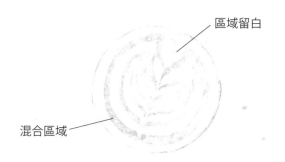

區域留白

混合區域

Step 3.

用「血紅」將拉花外圍的咖啡部分，
以細密橢圓小圈的筆觸輕輕上色，
下方偏右的邊緣有比較亮的反光，
先以更輕的筆觸帶過。

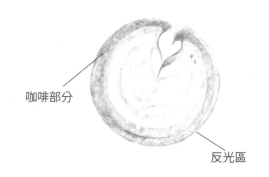

咖啡部分

反光區

Step 4.

用「榛果」在外圍的咖啡部分疊上第二層顏色。

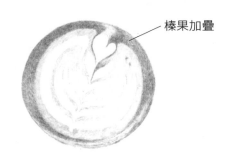

榛果加疊

Step 5.

繼續用「榛果」，以很輕的筆觸，在白色拉花圖案周圍的咖啡奶泡混合區域，疊上第二層顏色。

※在一些白色拉花圖案的邊緣會出現比較深的顏色，可以稍微強調這些深色。

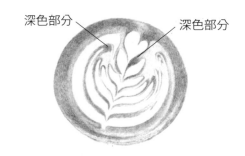

深色部分

深色部分

Step 6.

咖啡的顏色帶有紅棕色的基底，因此用「桃花心木」疊在深色的咖啡部分，跟之前的顏色做混合。也稍微加深反光區域的邊緣。

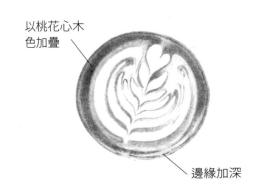

以桃花心木色加疊

邊緣加深

Step 7.

為了確認整體明暗對比，接下來用
「花青綠」為盤子和杯子把手上底
色。在上色時請順著盤子的圓形畫
出較長的筆觸。把手上的反光部分
先留白。

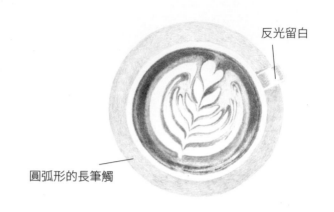

反光留白

圓弧形的長筆觸

Step 8.

用「氧化鉻綠」把盤子上的陰影和深
色部分的分布位置畫出來。一樣保
持長線條的筆觸。

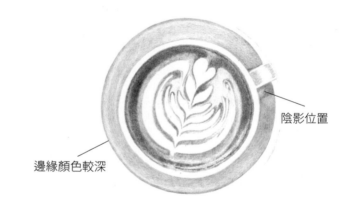

陰影位置

邊緣顏色較深

Step 9.

咖啡的杯盤是藍綠色，亮的部分偏
綠，暗的部分則可以用偏藍的色彩
來強調。這裡用「藍綠松石」強調出
盤子顏色的邊緣，以及陰影較暗的
部分。

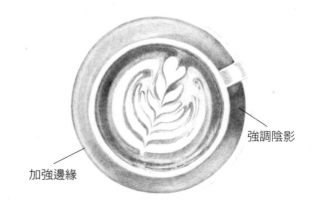

強調陰影

加強邊緣

Step 10.

用偏綠的「翡翠綠」疊色在盤子其他部分。

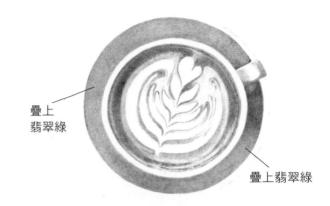

疊上
翡翠綠

疊上翡翠綠

Step 11.

現在回到咖啡部分。用「栗色」加深咖啡的顏色。筆觸上，請繼續使用畫小圈的方式去表現綿密質感。

※咖啡圖形的邊緣不會是銳利平滑的直線，可以用細密的連續小圈，畫出細微且有點抖抖的線條。

微抖的線條

Step 12.

用「血紅」疊色在淡黃褐色的部分，並且將顏色與深色咖啡的交界重疊，讓不同顏色區塊溶接得更自然。在白色拉花上畫出一些淡淡的線條。

重疊交界

淡淡線條

Step 13.

繼續用「淺黃褐」、「奶油」疊色在
拉花圖案以外的區域,但先避開下
方邊緣的反光部分。

拉花區外疊色

反光留白

Step 14.

用「肉桂」、「象牙」在底部那道弧形
反光上面淡淡疊色,讓反光不是完
全純白。然後用「血紅」去加深在白
色拉花圖案以外的部分。

加深混合區

反光淡淡
疊色

Step 15.

用「焦赭」在咖啡顏色最深的部分,
以大小不一的點狀和小圓形,畫出
一個一個凹下的小氣泡。

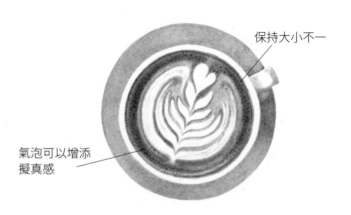

保持大小不一

氣泡可以增添
擬真感

Step 16.

繼續使用「血紅」繼續去畫出更小的氣泡。要注意氣泡的分布不要太整齊，讓這些點狀散開來，看起來會比較自然。

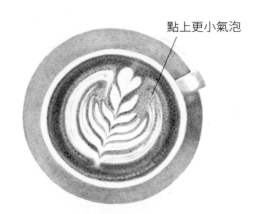

點上更小氣泡

Step 17.

接著用「藍綠松石」，加深手把上方凹下去的陰影，然後用「花青綠」疊在上面，畫出漸層的顏色。用「白色」畫出把手上方打亮反光的部分。

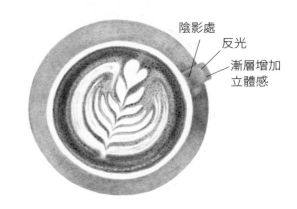

陰影處

反光

漸層增加立體感

Step 18.

盤子靠近咖啡杯把手兩側有比較暗的陰影。用「暗褐」疊在上面，並且強調陰影的邊線。繼續用「藍綠松石」疊色，讓藍綠色盤子透出一點偏藍色的效果。

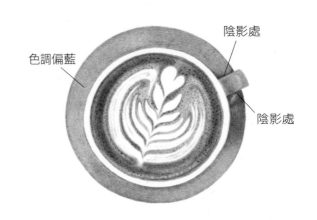

陰影處

色調偏藍

陰影處

Step 19.

盤子的外緣有一圈白色的裝飾，因
為受到藍綠色的反射，而帶有一點
藍綠和灰色陰影，用「花青綠」、
「冷灰3」、「冷灰1」勾勒這條外緣
線。

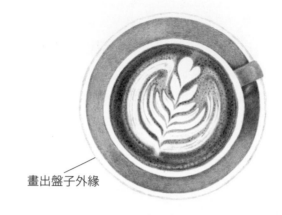

畫出盤子外緣

Step 20.

最後，用色鉛筆專用的白色鈦粉和
紋理修飾液，混合出如白漆的液
體。以用細圓頭刷毛的水彩筆沾取
一點點混合液，在咖啡上下緣以及
部分氣泡處，點出白色反光。

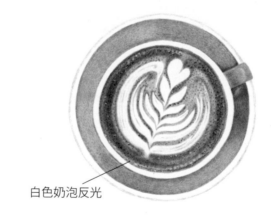

白色奶泡反光

完成！

作品線稿與參考照片 ▶

※ 延伸作品

如果仔細觀察剛剛煮好的義式咖啡，熱咖啡的表面會像拿鐵上的奶泡一樣，有許多細小氣泡。在較大的氣泡邊緣可以加深線條，中間則留白或是用白色顏料畫出反光。咖啡杯是用象牙白、不同深淺的灰色和淺膚色帶出陰影和質感。

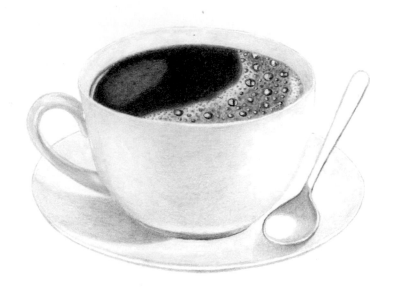

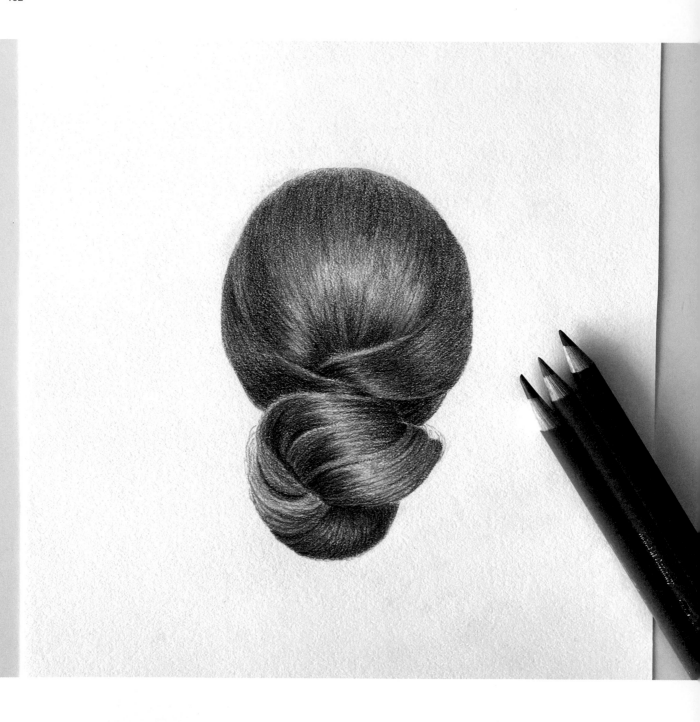

POINT ──● 頭髮光澤｜自然的髮束質感｜髮束立體感

練習
6 / 頭髮

這個練習的色調分為兩個部分：上半部後腦勺的頭髮及下半部的髮髻。可以將這兩個部分看作是兩個圓球體，因此比較鼓出的部分，例如頭部中間和兩側，以及髮髻最突出的部分，都會有較強的反光。上半部頭髮較暗，偏冷棕色調；髮髻部分則較亮，呈現金黃色澤。繪製時除了注意髮絲線條，在最亮的地方也會運用拋光，製造更明顯的光澤感。

◎ **色鉛筆**　卡達 Caran d' Ache Pablo

Cinnamon
055 肉桂

Ochre
035 赭色

Aubergine
099 茄紫

Hazel
053 榛果

Golden Ochre
033 金黃赭

Brown Ochre
037 棕赭

Sepia
407 棕褐

Apricot
041 杏色

Cream
491 奶油

White
001 白色

Burnt Sienna
069 焦赭

◎ **畫紙**　Stonehenge 白色版畫紙

Step 1.

先用「肉桂」將線稿描到畫紙上。

Step 2.

分別用「肉桂」畫頭部、用「赭色」畫
髮髻，將光影分布畫出來，反光部
分先保留不上色。

※上色時把握一個原則，就是所有的筆觸要
　順著頭型的弧線、以及髮流方向去畫，如
　此就可以表現出頭髮的質感。

區域留白

區域留白

Step 3.

在**Step 2.**已經上色且顏色比較深的
部分，用「茄紫」疊色，強調陰影
最暗的地方。

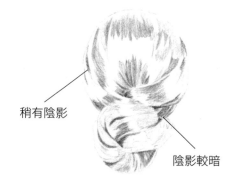

稍有陰影

陰影較暗

Step 4.

用「榛果」作為主要的中間色調，覆蓋大部分的頭部和髮髻，只保留最亮的反光部分不上色。

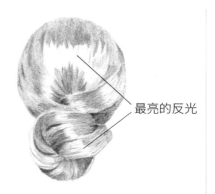

最亮的反光

Step 5.

用「金黃赭」作為主要的亮色，在髮髻上疊色，頭部的反光邊緣也同樣使用「金黃赭」疊色。

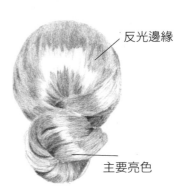

反光邊緣

主要亮色

Step 6.

用「肉桂」在整個頭部疊色去加深顏色，並且開始描繪細節。中間反光的部分先留白，頭頂邊緣、左右兩邊的幾綹頭髮比較亮，也先保留不要疊色。

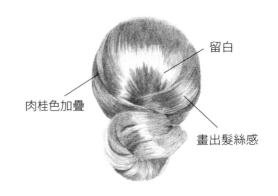

留白

肉桂色加疊

畫出髮絲感

Step 7.

用偏黃色調的「赭色」畫在頭頂邊
緣、左右兩邊的頭髮，並且在留白
的區域和已上色的部分邊緣疊色，
畫出深淺的層次。

※藉由明暗的對比可以增加頭髮的立體感。

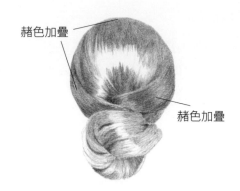

赭色加疊

赭色加疊

Step 8.

用「棕赭」在頭部中間的反光留白
處，淡淡塗上一層顏色。為了保持
反光的感覺，請控制下筆的力道，
顏色不要畫得太重。

※反光並非全白，仍然有淡淡的顏色。

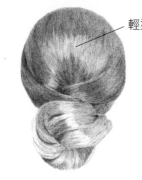

輕塗出光澤感

Step 9.

接下來開始加深頭髮的顏色，用「棕
褐」疊色在頭部上方、和髮束綁著的
部位，以及頭部下方兩側靠近髮髻
的地方。

※塗色時筆觸順著髮流的線條。

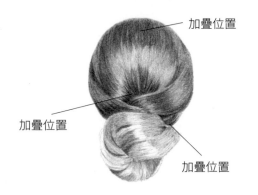

加疊位置

加疊位置

加疊位置

加疊位置

Step 10.

用「榛果」和「杏色」，在比較亮的髮流部分疊色，讓頭髮顏色有更多層次。

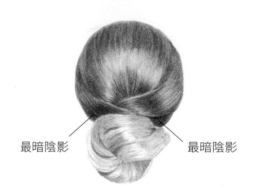

加疊位置

加疊位置

Step 11.

在頭髮最暗的陰影部分，會呈現比較偏暖調的棕色，用「茄紫」在陰影部分疊色，可以混合出層次更漂亮的紅棕色調。

最暗陰影

最暗陰影

Step 12.

頭部的髮色大致上畫好了，接下來可以進行髮髻的細節。用「榛果」畫出髮髻上一絡一絡的髮流，最強的反光部分先留白。

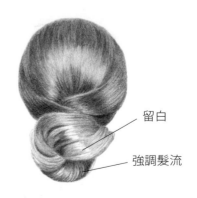

留白

強調髮流

Step 13.

用「赭色」在整個髮髻上色，畫出暖金色的光澤，避開反光的部分。

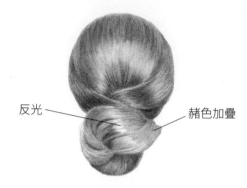

反光　　　　　　　　　赭色加疊

Step 14.

用「金黃赭」淡淡地覆蓋髮髻原本留白的反光處，用「奶油」塗抹在頭部反光處。用「白色」以線條筆觸，強調頭部和髮髻上的反光和淺色髮絲光澤。

※畫反光部分時，留意不要把顏色畫得太重，以免失去反光的亮度。

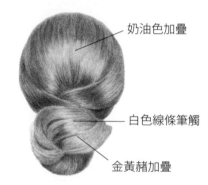

奶油色加疊

白色線條筆觸

金黃赭加疊

Step 15.

用「榛果」加深髮髻上髮束轉折處的顏色，強調弧度的立體感。用「榛果」在頭髮反光上面畫出一些深色線條，讓光澤感看起來更真實。

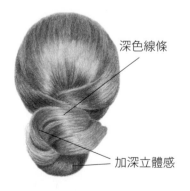

深色線條

加深立體感

Step 16.

用「榛果」去加深頭部左右兩側的髮束顏色，並且把頭髮的線條畫得更明顯。

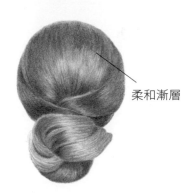

加深顏色與
強調線條

加深顏色與
強調線條

Step 17.

用「棕赭」和「肉桂」，去疊在頭部深色髮色與反光交界的地方，讓暗色到亮色之間有個柔和的過渡色，做出自然的漸層。

柔和漸層

Step 18.

現在整體的顏色接近完成，用「棕褐」把陰影和較暗的髮色畫得更深，增加明暗對比度。

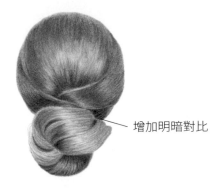

增加明暗對比

Step 19.

用「焦赭」強調髮流的線條，並且在髮髻彎折的地方加深顏色，強調立體感。

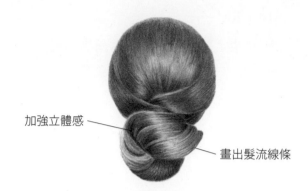

加強立體感

畫出髮流線條

Step 20.

將「棕赭」的筆尖削尖，輕輕畫出髮髻兩邊沒有綁進去的細細髮絲。最後用「奶油」和「白色」，在頭髮各個反光處加重力道塗抹，做出拋光效果。

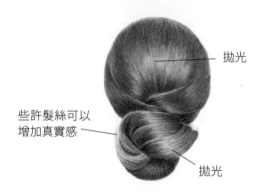

拋光

些許髮絲可以增加真實感

拋光

完成！

作品線稿與參考照片 ▶

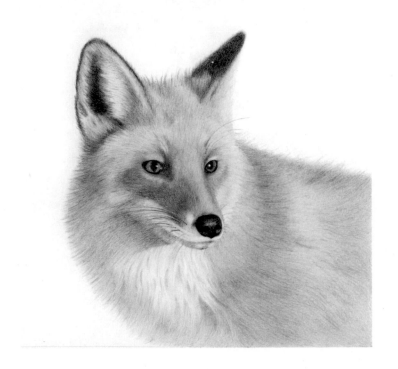

※ 延伸作品

狐狸皮毛質地雖然與人類頭髮不同，但是在處理光澤的方法是類似的。

首先要確認最亮的區域與最暗的區域，然後在深淺色之間以中間色調銜接做出漸層感。不同的是這件作品的光線來源比較斜，因此在狐狸脖子上有很暗的陰影，這個區域的亮面與暗面會有強烈分明的對比，而不是用漸層去表現。

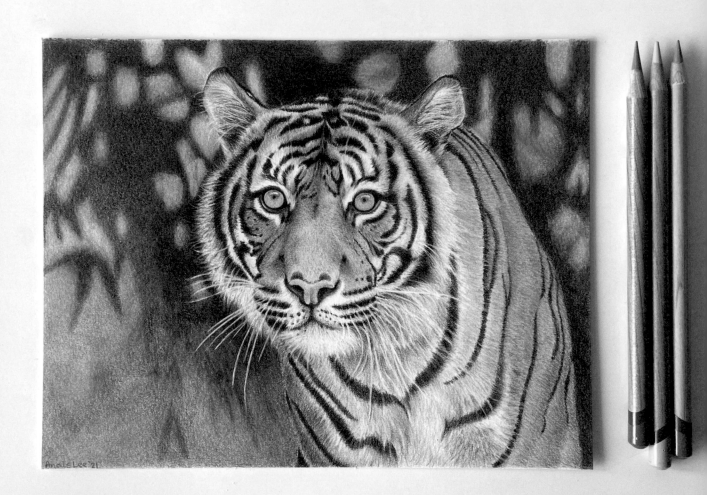

POINT ————→ 老虎皮毛的質感 | 白色鬍鬚的畫法 | 使用礦油精混色

練習
7 / 叢林之王

◎ **色鉛筆** 德爾文 Derwent Lightfast、德爾文 Derwent Drawing

Lightfast ———————————————————————————— Drawing ————————

White
白

Warm Earth
暖土

Green Earth
大地綠

Pale Cedar
4125 淺雪松

Champagne
香檳

Chocolate
巧克力

Foliage
枝葉綠

Chinese White
7200 磁白

Yellow Ochre
黃赭

Mars Black
火星黑

Olive Earth
大地橄欖

Green Shadow
4135 綠影

Sun Yellow
太陽黃

Sienna
赭色

Dark Cyan
深青

Ink Blue
3720 墨水藍

Gold
黃金

Cinnamon
肉桂

Midnight Blue
午夜藍

Mars Violet
6470 火星紫

Dark Honey
黑蜂蜜

Light Aqua
淺水

Midnight Black
午夜黑

Light Sienna
1610 淺赭

Sandstone
砂岩

Turquoise Green
水綠

Blue Violet
藍紫色

Light Bronze
淺青銅

Forest
森林綠

Violet
紫羅蘭

Brown Ochre
褐赭

Racing Green
賽車綠

Black
黑色

這個練習大量使用筆觸質感的對比來營造空間感，背景部分使用礦油精溶解色鉛筆的顏料，消除筆觸，呈現朦朧感，視覺上呈現後退的效果；老虎身上清晰的筆觸和精緻的細節，則吸引觀者的視覺焦點，並且讓老虎看起來更靠近觀者。

畫紙　Derwent Lightfast 畫紙

其他工具　描圖紙、2H 素描鉛筆或壓印筆、色鉛筆專用白色鈦粉、色鉛筆紋理修飾液、極細水彩筆、圓平頭水彩筆、礦油精

背景

當要著手一件比較複雜的作品時，可以先從定調色彩調性與明暗出發。畫出老虎的眼睛後，必須先決定背景所營造的氣氛，才能選擇老虎的顏色。再加上老虎頭部有許多細柔的淺色毛，需要背景的襯托才能表現，因此先從背景底色著手。

老虎的主色調是橘黃色，我想讓背景顏色更多層次，並凸顯主角老虎，因此在背景除了暗綠色，也選擇橘黃色的互補色藍紫色，再加上分裂互補色藍色和紫色。背景顏色不宜太過鮮豔，所以選擇的顏色都混合了黑、褐色的低彩度顏色。

這幅背景有失焦的朦朧感，可以利用礦油精來幫助混色和加快上色速度，塗色的筆觸可以粗一點，只要塗滿顏色就好。不過力道仍不可太重，以免破壞畫紙纖維。

Step 1.

第一層底色用「森林綠」和「賽車綠」塗在較暗的區域，畫出樹叢的剪影。

Step 2.

先用「大地綠」塗一層在亮的區域，畫出樹葉之間的光暈，再用「枝葉綠」疊在「大地綠」上混合出更亮的綠色。下方亮光的部分則加上「深青」，帶出一些藍色調。

Step 3.

將背景完全塗滿顏色後，用水彩筆沾一點點的礦油精，以畫小圈的方式塗抹背景區域顏料，將筆觸溶解。注意在紙張上一定要累積足夠的顏料，再去使用礦油精混色。

Step 4.

繼續用礦油精畫完整個背景區域。在這個階段可能還會有比較亂的筆觸，可以再重複這個上色步驟。不過要等礦油精完全乾透，才能再繼續用色鉛筆疊色。

眼睛

在等待背景的礦油精乾的同時，可以先來畫老虎的眼睛。

通常在畫動物時，我會先從最重要的焦點，也就是眼睛開始畫，這也是為什麼在第一個步驟，我已經預先用「森林綠」點出瞳孔的位置，並用「香檳」先在整個眼球部分塗上淡淡的黃色調。

關於瞳孔的反光，如果你的畫作尺幅較大，白色反光可以用留白處理，上底色時先預留反光部分不要上色。如果是小尺幅作品，比較難預留空白，下面的步驟就是先用白色畫出位置，最後再用其他方式點出反光。

Step 5.

老虎的眼球是淡綠色中透著黃色，眼球邊緣透著一圈綠金色。瞳孔周圍用「淺雪松」輕輕刷上，用「大地橄欖」去加深瞳孔上方，然後用「磁白」先在瞳孔上方畫出微微反光。眼球邊緣以往內的放射狀筆觸，用「黃金」畫一圈；再用「黑蜂蜜」畫在圈圈的外圍，呈現由外到內、由深到淺的綠金色調。用「巧克力」勾勒出內眼瞼的形狀，並用短筆觸畫出上睫毛。再用「火星黑」強調眼球外緣的輪廓。

Step 6.

下眼瞼和眼頭的毛色先用「巧克力」和「火星黑」勾勒出輪廓，眼頭部分用「藍紫」加深。

Step 7.

下眼瞼的反光部分用「深青」，以輕筆觸刷上一層淡淡的藍。上眼瞼睫毛的邊緣，用「黃赭」以短筆觸輕輕畫出細毛，並且勾勒出眼睛上方和下方白毛的輪廓，再用「白色」畫出眼睛上方的白毛。

臉部毛色

老虎的毛色大約分成三種顏色：白色、橘黃色調、黑色條紋。

白色的部分如眼睛周圍和兩頰、口鼻等，可以用留白的方式，先將白色毛區域空出來。周圍則用其他顏色的色鉛筆，削尖之後，以非常細的鋸齒狀筆觸，畫出自然的不同毛色的交接處。有些看起來像白色的地方，其實是非常淡的黃色，這時可以用「香檳」和「黃赭」加上一點黃色調。

橘黃色調的皮毛，包含了各種深淺，淺色可以用「香檳」、「淺青銅」、「黃赭」處理；比較鮮黃的部分尤其是額頭和背部，先用「淺青銅」、「太陽黃」、「黃金」去畫，偏橘色調的地方則再用「黑蜂蜜」和「砂岩」加以疊色。不管是淺黃或亮黃的毛色，都會夾雜著一些深色的毛和陰影，這時可以用「褐赭」、「暖土」、去加深顏色。另外，也可以加一點綠色調如「大地橄欖」，處理如眼睛下方和鼻樑側面的深暗毛色。

黑色條紋的毛是不同冷暖和深淺的黑，我用「火星黑」這個其實是深褐色的顏色，來做條紋基底，比較亮的部分帶有一點藍色調，就用「深青」疊「午夜黑」（類似非常深的藍色）去混合；最黑的條紋則是用以上這三種顏色去混合「黑色」，畫出更飽和、有層次的黑。

就像上面這樣所描述的，老虎毛色在主色調中，帶有不同層次黃、橘、黃赭、褐色、深咖啡色、黑色、甚至紫色調。要畫出擬真寫實的效果，就要盡量去觀察、並且表現出這些細微的色彩變化。

在畫毛髮時，請把握以下兩個原則：

❶ 是先從淺色開始畫，一層一層慢慢疊色加深。並且在深色與淺色相接的地方，讓兩種色調有一些重疊，這樣的毛色會比較自然。

❷ 筆觸要依照毛髮生長的方向去畫毛流，並且依照毛的長短去調整筆觸長度，比較長而柔軟的毛，要以弧線線條去畫；在兩眼之間到鼻頭的這段鼻樑，是非常短的毛，我用幾乎是點狀的筆觸，一點一點慢慢上色。

Step 8.

先從眼睛周圍的毛色和條紋著手。首先用「巧克力」，大致標出眼睛周圍深色條紋。乍看是白色的地方，有時會呈現淡黃色，如眼睛上方的「眉毛」，可以加一點「香檳」和「黃赭」。

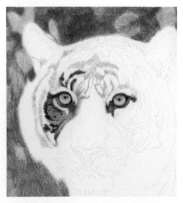

Step 9.

用「小窗戶繪圖法」（請參考P.179），畫出左眼周圍的毛色。有些地方呈現淡藍色，如眉毛靠近眼頭部分，這時可以用「淺水」和「深青」，輕輕刷在眼頭的部分。

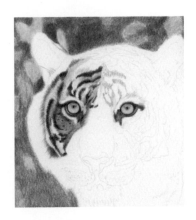

Step 10.

擴展毛色的範圍。最外圍的鬃毛先保留不要畫，等到背景完成再來上色。

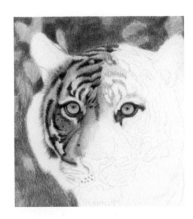

Step 11.

完成左半邊的老虎臉部。口鼻部分留白，僅用細筆觸完成交接處。

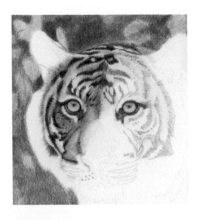

Step 12.

重複Step 8.的步驟，為老虎頭部的右半邊畫出底紋。

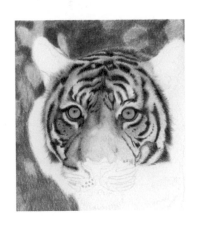

Step 13.

重複Step 9至11.的步驟，完成老虎頭部的毛髮。

⭐ **小窗戶繪圖法**

老虎身上的斑紋看起來很複雜，但我們可以將其分成一個個小區塊來處理。用一張白色紙卡，中間用美工刀切割出一個約一平方英吋的小窗戶，當你覺得畫面太複雜而無所適從時，可以用這張紙卡遮住畫面，只露出小窗戶的範圍，一次只專注在處理這個小區域，會比較容易駕馭。不過別忘了常常掀開紙卡，檢視一下整體的顏色和明暗。

加深背景

完成老虎的臉部後，先回過頭來，加深背景的顏色。

雖然背景的整體都是朦朧而退後的，但還是需要在背景做出不同明暗層次，以增加空間感。我讓背景從畫面由左往右、漸漸變暗；也就是老虎面對的方向光線感覺比較亮，老虎的背後則比較暗。

在老虎頭頂上方和畫面右邊的背景，可以用暖一點的深色互相混色。左邊背景的竹影延續先前礦油精使用的深青底色，可以使用偏冷的色調，而最明亮的樹影和光暈，則用黃綠色調混合，帶來陽光微微透入茂密樹林的感受。

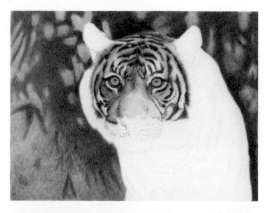

Step 14.

用「紫羅蘭」、「火星黑」以及「黑色」，加深竹影的顏色。左邊背景的竹影，用冷色調如「深青」、「午夜黑」來加深顏色。光暈用「枝葉綠」、「大地綠」以及「水綠」去混合。

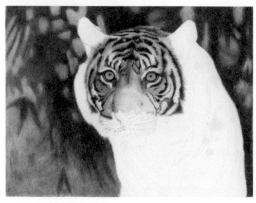

Step 15.

用礦油精將背景顏色混合，混合之後的顏色會變得更深。

鼻樑和鼻子 ————

老虎鼻樑的毛，比頭部其他的毛要更短，請把筆尖削尖，用短筆觸來上色，畫出短毛的質感。鼻樑兩側有陰影，且毛色也較深，可依照前面畫毛色所使用的顏色，去加深鼻樑的側面，做出立體感。

Step 16.

鼻樑上的毛色最淺，先用「香檳」打底。再疊上「黃赭」。留意深色斑紋處，可用「大地橄欖」加深。

Step 17.

鼻頭部分先用「淺赭」做底色，鼻頭上方用「香檳」畫出細細的淺色反光。用「赭色」畫出鼻子上方兩個半圓點底色，再疊上「藍紫」，最後再疊上「巧克力」。下方花紋處也先用「巧克力」打底。

Step 18.

用「肉桂」、「赭色」去加深鼻頭，並在中間畫出凹陷的線條。

Step 19.

用「巧克力」混合「火星黑」，畫出鼻孔的陰影。鼻孔外圍則用「午夜黑」打底。鼻子下方連接嘴部地方的白色毛，泛著一點點淺藍色，可用「淺水」畫出一點毛的筆觸。

嘴部

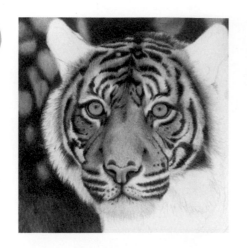

Step 20.

嘴部的毛色和條紋，畫法與用色跟臉部的毛色相同。請特別留意條紋的筆觸，要以上下方向的短筆觸來畫。上嘴唇和下嘴唇之間的縫隙，用「火星黑」畫出深色陰影，再用「午夜藍」畫出泛藍色的細毛。下巴柔柔的細毛則用「淺雪松」混合「香檳」，畫出淡淡的綠色調。

鬃毛

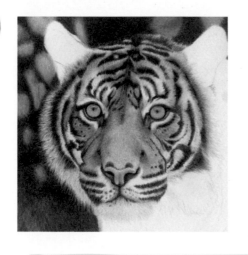

Step 21.

鬃毛比臉上的毛較長，用長筆觸向外掃的方式畫出鬃毛。先以黃色調打底，然後疊上黑色條紋，選用的顏色與臉部相同。
鬃上有一些外飛的白毛，在深色的層次足夠後，上面再用「磁白」畫出這些白毛。

★ **用德爾文 Drawing 的磁白色直接畫白毛**

德爾文 Lightfast 系列偏油質，Drawing 系列則偏蠟質，因此 Drawing 系列的覆蓋力更好，在搭配使用時感受會更明顯。
這枝德爾文 Drawing 的磁白色本身覆蓋力很好，只要下層的顏色夠飽和，有足夠層次的顏料為底，磁白色就能順利顯色。

Step 22.

耳朵

老虎的耳朵內側有很多細柔的白毛，如果用白色色鉛筆無法表現出來，就需要借助其他的工具。可以用壓印棒先壓出細細的凹線；沒有壓印棒的話，也可在上面先墊一張半透明的描圖紙（選磅數厚一點的，比較不容易破），用硬筆芯的素描鉛筆在描圖紙上稍微施加力道，畫出白色細毛的線條，在畫紙上留下壓痕。

用「淺雪松」在整個耳朵內側塗上底色，再用「綠影」和「火星紫」畫出深色與暗部。塗上足夠顏料時，剛剛壓印的線條就會露出紙張原本的顏色，形成白色細毛的效果。有些細毛會飄在耳朵範圍之外，可用白色色鉛筆延續毛的長度，畫在背景底色上。耳朵外側邊緣則使用毛色顏色的色鉛筆來完成。

身體部分的毛色畫法跟臉部大同小異，先用深色鉛筆（如「火星黑」或「巧克力」），將黑色條紋稍微定義清楚，用短筆觸畫出條紋，接著再處理細部毛色。

這邊會用到的色鉛筆顏色和前面畫臉部時相同，橘黃色調的淺色使用「香檳」、「淺青銅」、「黃赭」；亮黃部分用「淺青銅」、「太陽黃」、「黃金」描繪，偏橘色調的地方用「黑蜂蜜」和「砂岩」，深色陰影處則用「褐赭」、「暖土」、「大地橄欖」。黑色條紋一樣使用「深青」「午夜黑」「黑色」去做疊色。

與臉部不同的是老虎的軀體是個圓柱體，因此條紋要順著圓柱體的弧度走，切勿畫成一條一條的僵硬直線。越前面的條紋顏色越深，形狀也越粗，越往身體後面去的條紋就越細。

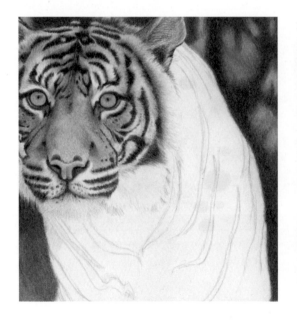

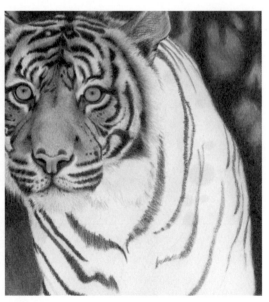

Step 23.

用「火星黑」或「巧克力」畫出大致條紋的範圍。

Step 24.

繼續使用「火星黑」或「巧克力」，以短筆觸畫出條紋。

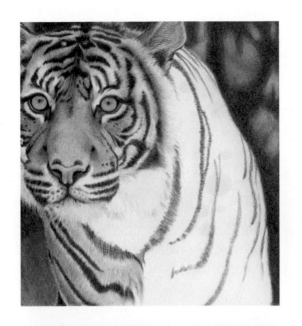

Step 25.

依照臉部毛色的上色方式，去畫出黃褐色調的毛。先處理左半邊。左半邊整體毛色較暗，因此會用到比較多的「褐赭」、「暖土」和「大地橄欖」。另外需要注意的是，身體的毛比臉部的毛更長，因此線條也需要畫長一些。

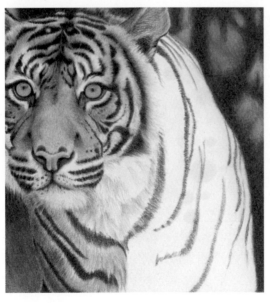

Step 26.

胸前的黃毛受到陰影影響，可加上偏黃褐的綠色調，如「枝葉綠」、「大地橄欖」、「淺青銅」等。另外，這邊的毛也有比較明顯的層次和毛束感，仔細畫出陰影和毛留線條，讓畫面看起來更立體。

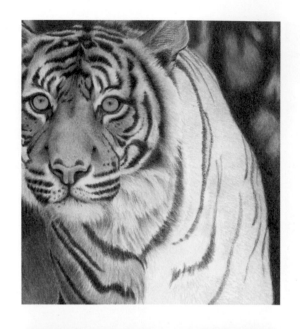

Step 27.

老虎背上和側面毛色是偏暖的橘色調，先用「黃赭」以輕筆觸打上底色。可以注意老虎背上的明暗分布，胸前毛色較淡也較白，頭後方、背脊最上緣和身體下方的顏色稍深。

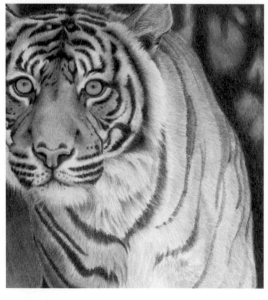

Step 28.

用「砂岩」在老虎背上和側面色調最暖的地方，短筆觸畫出條紋。老虎背上的毛，是順著身體由前往後生長，因此疊色時需要注意老虎身體的曲線，調整線條的方向。

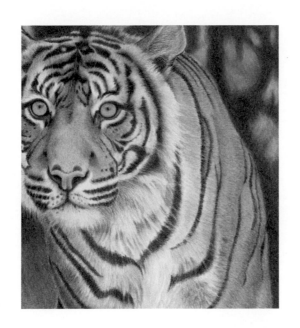

作品線稿與參考照片 ▶

Step 29.

使用「黃赭」、「太陽黃」、「黃金」、「黑蜂蜜」、「砂岩」等顏色完成老虎的身體。下巴和脖子上有比較長的白毛，可留白並搭配白色色鉛筆，畫出白色長毛的形狀和位置。

白色毛和鬍鬚————————

Step 30.

完成身體毛色後，用白色鈦粉混合色鉛筆紋理修飾液，畫出老虎鬍鬚、眉毛、和耳朵內的白色長毛。如果白色線條畫得太粗，可以再用旁邊顏色的色鉛筆去修補，將毛或鬍鬚的線條修細。最後，用白色鈦粉混合色鉛筆紋理修飾液，去點出眼睛內最亮的反光，完成這幅叢林之王的畫像。

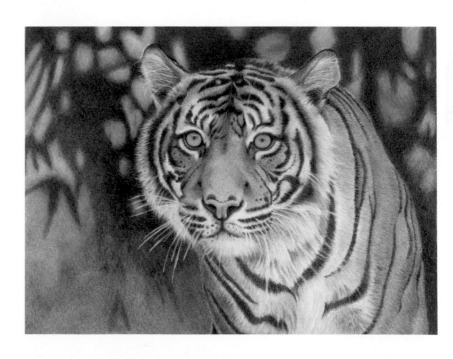

▲ 藍松鴉是北美常見的美麗禽鳥，有獨特
　的、白、黑花紋的羽毛。
　我使用群青色搭配其他藍色和灰色調，來
　畫藍松鴉的羽毛。構圖上搭配白雪和松
　葉，營造冬日寧靜的氣氛。

APPENDIX

附　錄

1.

如何保持畫面乾淨

要讓作品呈現專業感，技巧固然重要，但最基本的要件，其實是保持畫面的乾淨。這件事看起來好像微不足道，甚至你可能會想，這會很困難嗎？但是，在我收到的學生作品中，常常發生畫紙有摺痕、污漬的狀況，不僅破壞了畫面，也讓原本畫得很好的作品大打折扣。而且，這也會反映出創作者對待自己作品的態度。

要保持畫面乾淨，只要在作畫時注意以下四點就能辦到。

◎ 不要在完稿畫紙上直接描繪草圖

如果沒有把握，不要在完稿的畫紙上直接畫草圖，也不要用橡皮擦用力擦拭。在另外一張紙張（如描圖紙）畫好草圖之後，再將線稿輕輕描圖到正式的畫紙上。這樣可以避免反覆修改、擦拭所造成的鉛筆線痕跡，以及在過程中不小心折到紙張。

◎ 準備刷子

在作畫時準備一支軟毛的小刷子，不時將畫面上的顏料粉塵或橡皮擦屑刷掉，千萬不要直接用手去撥掉，避免塗抹到顏料。美術用品店用有賣專用的除塵刷，也可以用軟毛的舊水彩筆或排刷代替。請不要用壓克力畫或油畫用的筆刷，因為硬毛筆刷容易刮傷紙面。

◎ 畫畫時墊描圖紙或蠟紙

畫畫時在手底下墊一張半透明的描圖紙或蠟紙，可避免手上的油脂或汗水，弄髒畫面和紙張。

◎ 檢查作品

完成作品後，再檢視一下整個畫面，是否有多餘的鉛筆線和記號？顏料是否有塗抹到輪廓外？如果有髒污，記得用軟橡皮或製圖橡皮擦輕輕擦拭乾淨。

2.

如何收納色鉛筆

色鉛筆是比較精巧而脆弱的繪畫工具，筆芯（也就是顏料），有部分是暴露在外的，因此需要妥善收納以避免折斷、髒污和變質。色鉛筆的成分含有油質或蠟質，因此需存放在乾燥陰涼、不會受到陽光照射的地方。

收納整理色鉛筆的方法很多，可以把握兩個主要原則：一是能夠保護色鉛筆，二是方便拿取和尋找要用的顏色。然後再根據個人的作畫習慣，找到最適合自己的收納方式。

通常我會把色鉛筆放在原廠的盒子中，因為原廠包裝的設計，原本就有保護色鉛筆的功能，關上盒蓋也可以避免色鉛筆暴露在光線下，減少顏料褪色、變質的機會。

不過隨著繪畫經驗的累積，你會慢慢發展出一套自己的愛用色盤，在盒裝的色鉛筆中，有些顏色很常用到、有些則是幾乎沒用過的，也會再添購不同廠牌的顏色混搭使用。因此在我的工作桌旁有一個架子，專門放我個人的愛用顏色，透明開放式的架子拿取方便且一目瞭然，看到快用完的色鉛筆，就可以提前補貨。

如果你需要常常帶色鉛筆外出工作或寫生，建議使用能夠固定單枝色鉛筆的收納包。這種鉛筆收納包裡面的設計是一片一片的收納頁，每一片上縫有鬆緊帶，每一枝色鉛筆都可以分別固定，不會滾動掉落；並且收納頁可以平面攤開，方便尋找顏色。包包外側有拉鍊，兼具保護和整理的功能。

至於色鉛筆該怎麼排列與整理？可以依照自己習慣的方式，按照原廠排列順序，或是以不同色系排列。我的方式是將色鉛筆按照色相環的原理，以顏色家族依序排放，在作畫時要找顏色相當快速。

此外，在作畫時，我會把正在使用中的色鉛筆全部放在筆筒裡，因為有時候一幅畫需要幾天時間分段完成，將所使用的顏色暫時集中，隔一段時間再繼續畫的時候就不會用錯顏色；同時也可以避免色鉛筆從桌上滾落摔斷。完成作品之後，再把色鉛筆收納好即可。

▲ 依照顏色家族排列的桌上型色鉛筆架。

▲ 外出寫生用的色鉛筆收納包。

3.

如何保存完成的作品

我們投入了寶貴的時間完成一件作品，無論想要自己收藏、或者贈與他人，都會希望這件作品可以長久保存；如果是受到客戶委託所繪製、或是收藏家購買原畫，那麼更要確保作品的顏色經得起時間的考驗，至少能維持數十年不褪色、變色。

除了本書第1章所提到，使用耐光性好的色鉛筆和無酸性的畫紙，作品保存的方式，也會影響顏色的長久穩定性。

✓ 如何使用定色保護膠

請選擇無酸性、藝術品專用的定色保護膠，使用前閱讀說明，在戶外或通風的地方使用，避免吸入噴膠的氣體，噴嘴距離作品至少30公分（或是參照說明書上的指示），一次少量以免噴灑太多。噴完的作品請先放在通風的地方等味道散去再拿進室內。

請不要在有小孩和寵物的地方使用，尤其動物的嗅覺非常敏感，這些化學物質對健康有害。

✓ 如何收藏和展示作品

我通常會以以下兩種方式保存完成的作品。

❶ 先用無酸蠟紙包覆後，平放在無酸作品保存盒。

❷ 如果要準備裱框或寄送，我會依照作品大小，選擇相對應尺寸的無酸裱框用墊板(matboard)，疊在畫作上，再放入透明作品保護袋或畫框中。

所有的原畫，都應該放在無光線直射且陰涼乾燥處收藏；如果要裱框展示，可選擇防紫外線的玻璃板（或壓克力板），並且用墊板隔開畫作與玻璃板，避免原畫直接接觸玻璃板。

▲ 透明作品保護袋及各種顏色的無酸裱框用墊板。

色鉛筆的基本

作　　者｜李星瑤 Anais Lee
發 行 人｜林隆奮 Frank Lin
社　　長｜蘇國林 Green Su

出版團隊

總 編 輯｜葉怡慧 Carol Yeh
企劃編輯｜許芳菁 Carolyn Hsu
責任行銷｜鄧雅云 Elsa Deng
裝幀設計｜謝捲子＠誠美作HONEST PIECES STUDIO
版面構成｜譚思敏 Emma Tan

行銷統籌

業務處長｜吳宗庭 Tim Wu
業務主任｜蘇倍生 Benson Su
業務專員｜鍾依娟 Irina Chung
業務秘書｜陳曉琪 Angel Chen · 莊皓雯 Gia Chuang
行銷主任｜朱韻淑 Vina Ju

發行公司｜悅知文化 精誠資訊股份有限公司
　　　　　105台北市松山區復興北路99號12樓
訂購專線｜(02) 2719-8811
訂購傳真｜(02) 2719-7980
專屬網址｜http://www.delightpress.com.tw
悅知客服｜cs@delightpress.com.tw

國家圖書館出版品預行編目資料

色鉛筆的基本／李星瑤. -- 初版. -- 臺
北市：悅知文化 精誠資訊股份有限公
司, 2022.05
面；公分
ISBN 978-986-510-216-6 (平裝)
1. CST: 鉛筆畫 2. CST: 繪畫技法
948.2　　　　　　　　111005341

建議分類｜藝術設計

ISBN：978-986-510-216-6
建議售價｜新台幣480元
初版一刷｜2022年05月
　　三刷｜2023年10月

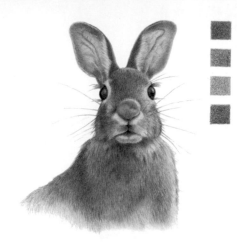

用色鉛筆創作出
理想中的作品！

———————《 色鉛筆的基本 》

請拿出手機掃描以下QRcode或輸入
以下網址，即可連結讀者問卷。
關於這本書的任何閱讀心得或建議，
歡迎與我們分享 ☺

https://bit.ly/3ioQ55B

DERWENT

DRAWN TO PERFECTION

LIGHTFAST
油性色鉛

英國德爾文精品畫材

DERWENT頂級色鉛
品質、材料嚴格把關,滿足專家要求

色彩表現卓越
可精細描繪、分層疊色,創造顏料般鮮豔色彩

博物館等級
100%耐光性,作品存於博物館條件百年不褪色
— 均符合ASTM D6901和Blue Wool Scale ISO 105

台灣總代理:得惠國際有限公司 | 電話:(02)2393-0472 | 地址:台北市中正區鎮江街5號1樓 | www.DerwentTw.com